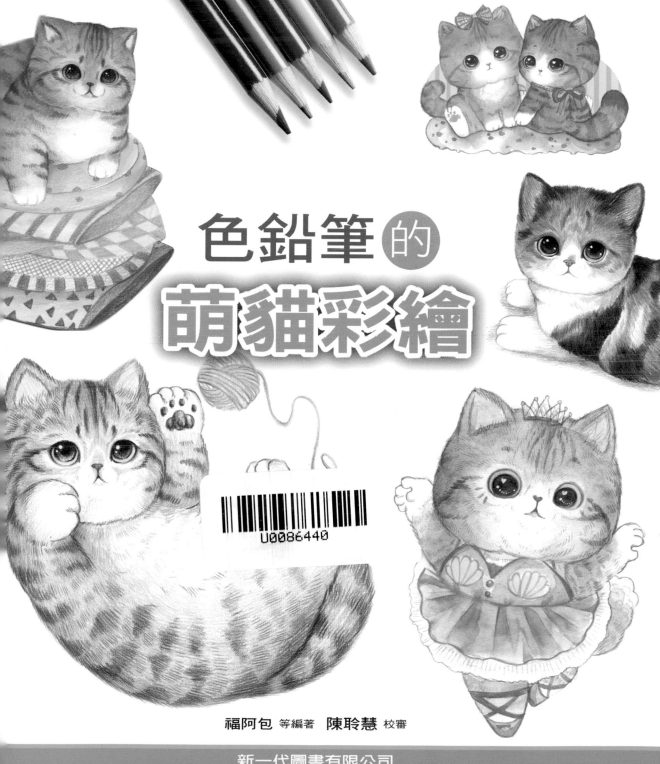

色鉛筆的
萌貓彩繪

福阿包 等編著　陳聆慧 校審

新一代圖書有限公司

國家圖書館出版品預行編目資料

色鉛筆的萌犬彩繪 / 福阿包等編著. -- 初版. -- 新
北市：新一代圖書, 2019.099
168面；18.5x21公分
ISBN 978-986-6142-83-3(平裝)

1.鉛筆畫 2.動物畫 3.繪畫技法

948.2　　　　　　　　　　　108012797

色鉛筆的萌貓彩繪

作　　者：福阿包等 編著
發 行 人：顏大為
校　　審：陳聆慧
編輯策劃：楊　源
編輯顧問：林行健
排　　版：華剛數位印刷有限公司
出 版 者：新一代圖書有限公司
　　　　　新北市中和區中正路908號B1
　　　　　電話：(02)2226-3121
　　　　　傳真：(02)2226-3123
經 銷 商：北星文化事業有限公司
　　　　　新北市永和區中正路456號B1
　　　　　電話：(02)2922-9000
　　　　　傳真：(02)2922-9041
印　　刷：上海印刷廠股份有限公司
郵政劃撥：50078231新一代圖書有限公司
定　　價：350元
繁體版權合法取得・未經同意不得翻印
授權公司：機械出版社
◎ 本書如有裝訂錯誤破損缺頁請寄回退換
I S B N ：978-986-6142-83-3
2019年9月初版一刷

前言

　　最愛畫貓咪的我，很高興可以接著畫《色鉛筆的萌貓繪本》第 2 版。在本書中加入了更多萌貓的繪畫案例給大家練習臨摹，貓咪依舊延續 Q 版與寫實之間的可愛風格。附錄裏還加進了多張近期的插畫作品，讓書中的內容更加豐富。

　　我經常會收到讀者朋友們發來的臨摹作品，第一個感覺就是很開心，可以把自己的畫法分享給大家。大家的每個作品都很棒，只要拿起筆開始畫，就是進步的開始。

　　我依舊認為只要經常練習畫畫，都可以畫得非常好。平時可以專門挑喜歡的題材風格來畫，這樣練習時就不會感到枯燥之味，畢竟最重要的還是享受繪畫帶來的樂趣呀！

2017 年 9 月

目　錄

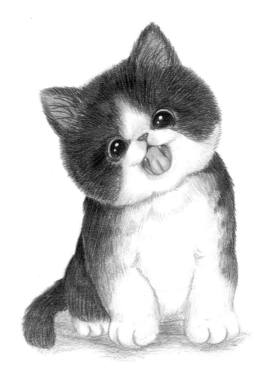

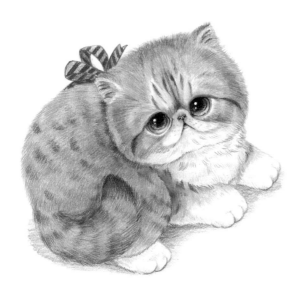

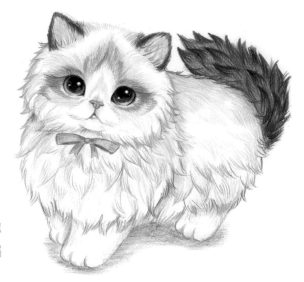

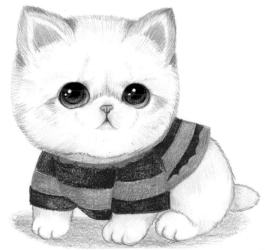

48 色色鉛筆色譜

本書用輝柏嘉 48 色油性色鉛筆。以下是鉛筆的色譜，包含色號和顏色名稱。

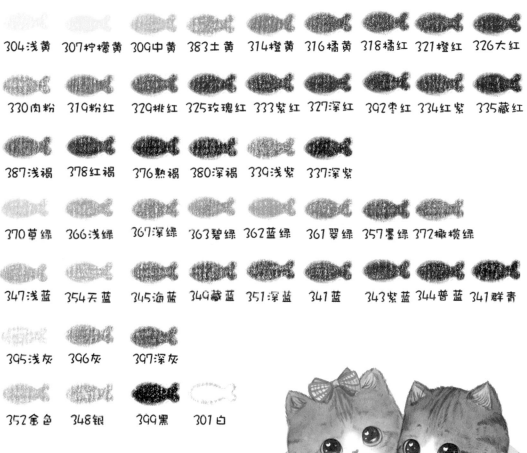

304浅黄　307柠檬黄　309中黄　383土黄　314橙黄　316橘黄　318橘红　321橙红　326大红

330肉粉　319粉红　329排红　325玫瑰红　333紫红　327深红　392枣红　334红紫　335藏红

387浅褐　378红褐　376熟褐　380深褐　339浅紫　337深紫

370草绿　366浅绿　367深绿　363碧绿　362蓝绿　361翠绿　357墨绿　372橄榄绿

347浅蓝　354天蓝　345海蓝　349藏蓝　351深蓝　341蓝　343紫蓝　344普蓝　341群青

395浅灰　396灰　397深灰

352金色　348银　399黑　301白

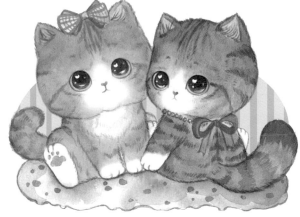

●這本書的案例用的是三福霹靂馬彩鉛，最後用相同色替換成輝柏嘉的色號。其實大家不用太糾結色鉛筆的品牌色號，只要是同色系的彩鉛，畫出來的效果都是沒有區別的。

貓咪繪畫常見的顏色

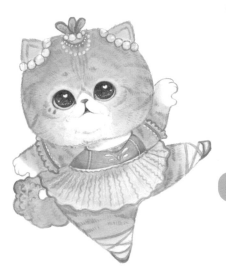

眼睛

 399黑　 307柠檬黄　 314橙黄　 378红褐

 370草绿　 363碧绿　 387浅褐

 354天蓝　 351深蓝

鼻子嘴巴

 330肉粉　 378红褐　 321橙红

毛髮

 309中黄　 387浅褐　 378红褐　 376熟褐　 380深褐

 396灰　 397深灰　 399黑

陰影

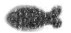 344普蓝　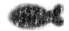 341群青

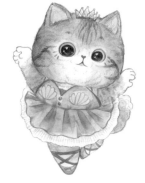

彩鉛畫材推薦

　　《色鉛筆萌貓繪本》第1版裏介紹了色鉛筆畫的畫材和畫法，在這本書裏就不再重複，推薦給大家兩種筆者現在特別愛用的畫材。

彩色自動鉛筆

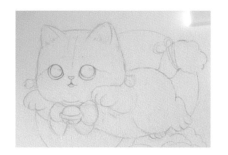

　　現在起稿除了可用黑色的自動鉛筆，還有彩色的自動筆芯。現在起稿通常都用粉色或黃色的自動筆芯，後期上色直接就覆蓋了，而且只要用橡皮輕輕一擦就乾淨，這樣不容易弄髒畫面，比常見的黑色筆芯好用多了，推薦給大家。

高光筆

　　在動物繪畫裏，高光筆是必不可少的畫材，比如動物瞳孔的高光，動物的鬍鬚，耳朵的毛髮等這種需要點綴提亮的部位，需要覆蓋力強的白色畫具。可以用來點出高光的畫材有高光筆、高光漆、覆蓋力強的壓克力顏料也可以，但推薦用高光筆。

第 1 章 貓咪頭像畫法

- 貓咪繪畫技巧
- 布偶貓頭像
- 狸花貓頭像
- 藍貓頭像

　　貓咪繪畫最重要的就是頭部，其次是身體。畫好了頭部，這張畫就完成了一大半。有讀者朋友說臨摹的時候還是覺得有難度。大家剛開始不用畫貓咪的整體，可以先練習畫五官，五官畫熟了，就專門練習畫貓咪的頭像。畫 100 個貓咪頭像後，再練習畫身體，這時候就覺得不那麼難了。

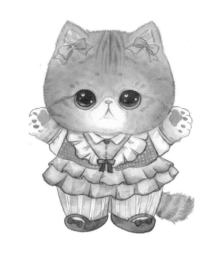

起稿階段

　　在起稿階段的時候，先用直線先確定貓咪整體的大致輪廓。線稿大致確定沒問題後，就開始刻畫五官，貓咪表情畫好後，再上色。可用自動筆芯來起稿，不擔心修改會弄髒畫面。

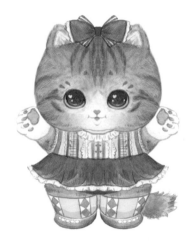

上色階段

　　上色階段會著重刻畫貓咪的眼睛，如果眼睛畫得活靈活現，畫面會更加生動。筆者習慣眼睛畫好後，再用高光筆點出眼睛的高光。接著，畫出來眼睛周圍的細節。在畫貓咪的時候，五官比例跟寫實畫法不同，傾向於增加可愛的感覺。

總結

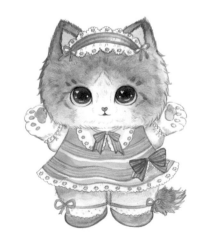

　　貓咪繪畫畫多了以後，就會總結出一套方法。不同品種的貓咪、長短不一的毛髮、不同毛髮顏色……只要追尋起稿準確，抓住五官特點，上色刻畫細節，毛髮隨著貓咪身體的毛髮走向排線，再一層一層疊加顏色。

　　在畫毛髮的時候，下筆的力度要有輕有重，這樣毛髮之間的銜接層次就會自然。再加上對明暗關係的繪畫處理，就不難畫出一隻可愛的貓咪啦。

布偶貓頭像

【繪畫小要點】

1. 布偶貓臉上的花紋很有特色，注意深淺毛髮之間的顏色銜接層次要自然。

2. 貓咪白色毛髮外的顏色不要太深，要一層層疊加顏色。

【準備顏色】

 330 肉粉　 329 桃紅　 354 天藍　 345 海藍

 396 灰　 397 深灰　 399 黑

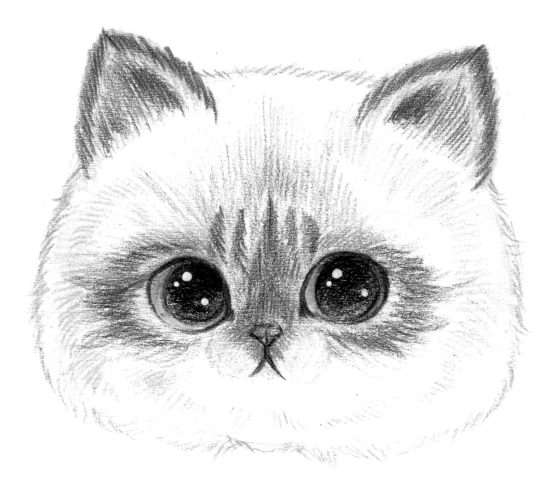

【起 稿】

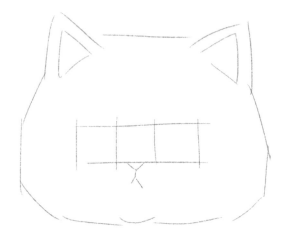

01 先用直線輕輕標出貓咪頭部整體的大致輪廓，定出五官的輔助線。

02 用短直線繼續概括五官的位置，進一步刻畫貓咪五官的輪廓，將線稿整體位置概括準確。

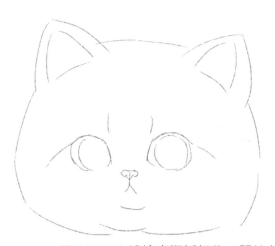

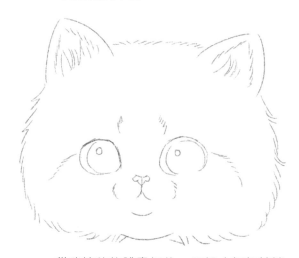

03 貓咪頭部大體輪廓概括好後，開始刻畫細節，畫出貓咪五官的形狀，並畫出頭部花紋的大致位置。

04 貓咪線稿整體畫好後，用橡皮輕輕擦淡一下線稿，擦掉之前的輔助線，用畫長毛毛髮的線條畫出貓咪頭部毛髮的輪廓線，並畫出毛茸茸的質感。

【上色】

 用黑色畫貓咪眼睛瞳孔的底色，用肉粉色畫鼻子的底色。

 繼續用黑色和海藍色、天藍色疊加瞳孔暗部的顏色，用桃紅色加重鼻子的輪廓線。

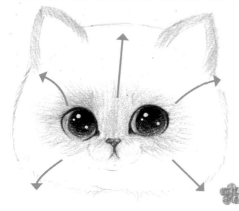

05 用灰色按照上圖箭頭方向畫出貓咪頭部深色毛髮的底色，畫出耳朵的毛髮顏色。

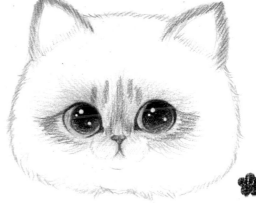

06 用黑色輕輕畫出貓咪頭部毛髮的花紋，注意花紋的分布。

加重

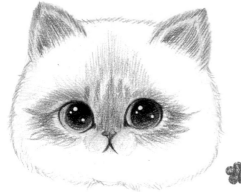

07 用深灰色疊加貓咪整體頭部的暗部顏色，用深灰色加重耳朵內部毛髮顏色。

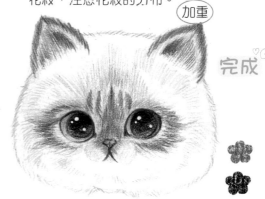

完成 ♡

08 用深灰色疊加黑色，繼續畫貓咪頭部毛髮的顏色，白色毛髮的位置顏色不要太深，用黑色加重耳朵的毛髮輪廓線以及耳朵內部的暗色，畫出層次感。

狸花貓頭像

【繪畫小要點】
灰色狸花貓是比較好畫的毛色，
注意顏色深淺層次要區分開，層
層疊加顏色。

【準備顏色】

309 中黃　330 肉粉　326 大紅

396 灰　397 深灰　399 黑

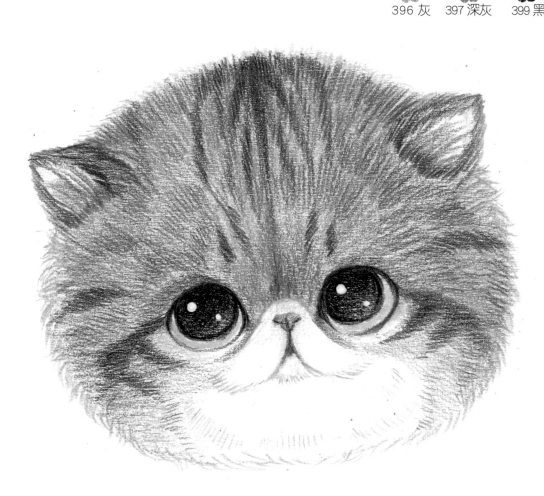

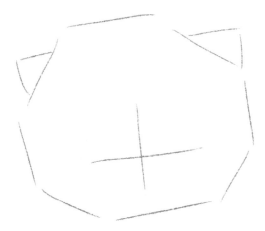

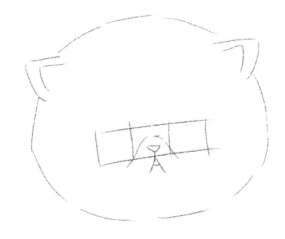

01 先用直線輕輕勾畫出貓咪頭部整體的大致輪廓,定出五官的輔助線。

02 用短直線繼續概括五官的位置,進一步刻畫貓咪各個部位的輪廓,將線稿整體位置概括準確。

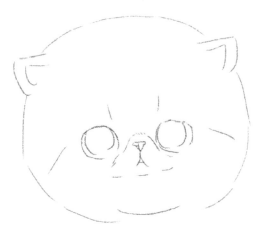

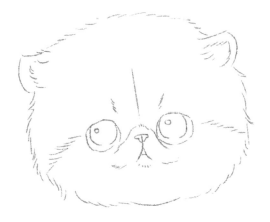

03 貓咪頭部大體輪廓概括好後,開始刻畫細節,畫出貓咪五官的形狀,並畫出花紋的大致位置。

04 貓咪線稿整體畫好後,用橡皮輕輕擦淡線稿,擦掉之前的輔助線,用畫短毛毛髮的線條畫出貓咪毛髮的輪廓線,並畫出毛茸茸的質感。

用黑色畫貓咪眼睛瞳孔的底色，用肉粉色畫出鼻子的底色。

繼續用黑色和中黃色加重瞳孔暗部的顏色，用大紅色加重鼻子嘴巴的輪廓線，在鼻子周邊疊加一點中黃色。

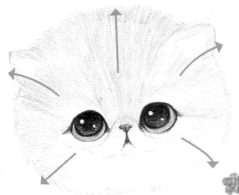

05 用灰色按照上圖箭頭方向畫貓咪頭部毛髮的走向，注意線條的排列要自然。

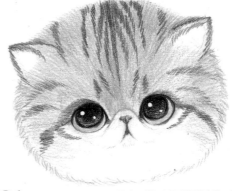

06 繼續用深灰色疊加貓咪頭部深色毛髮的重色，用黑色畫出貓咪頭部毛髮花紋的走向，注意花紋的分布。

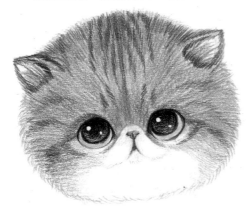

07 用深灰色疊加黑色，繼續加重貓咪頭部毛髮的暗部顏色，畫出明暗關係。耳朵內部用黑色加重毛髮輪廓線。

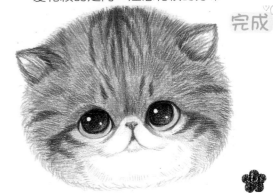

完成

08 用黑色繼續疊加毛髮的暗部顏色，順著毛髮的走向畫出短毛毛髮筆觸，並畫出毛茸茸的質感。

藍貓頭像

【繪畫小要點】

　　1. 起稿的時候注意抓住貓咪五官特點來畫，注意五官之間的比例分布。

　　2. 整體都是深色毛髮的貓咪其實最不好畫，如果畫不出明暗關係，顏色就很容易畫重，注意要一層層疊加顏色。

【準備顏色】

330 肉粉　　396 灰　　397 深灰　　399 黑

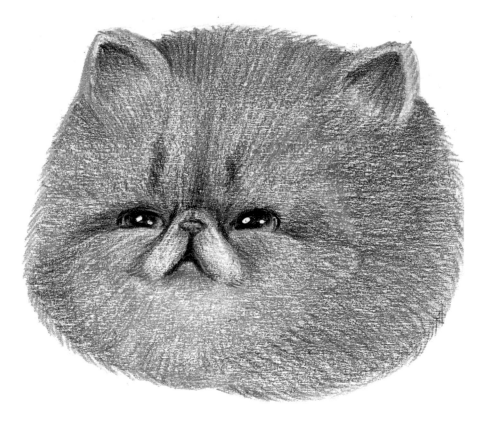

【起 稿】

O1 先用直線輕輕勾畫出貓咪頭部整體的大致輪廓，定出五官的輔助線。

O2 用短直線繼續概括五官的位置，進一步刻畫貓咪各個部位的輪廓，將線稿整體位置概括準確。

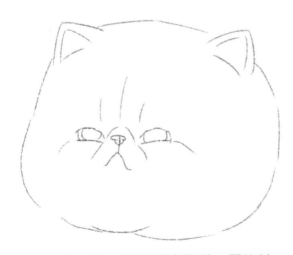 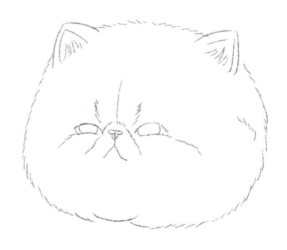

O3 貓咪頭部大體輪廓概括好後，開始刻畫細節，畫出貓咪五官的形狀，並畫出花紋的大致位置。

O4 貓咪線稿整體畫好後，用橡皮輕輕擦淡線稿，擦掉之前的輔助線，用畫短毛毛髮的線條畫出貓咪毛髮的輪廓線，並畫出毛茸茸的質感。

用黑色畫貓咪眼睛瞳孔的底色，用肉粉色畫鼻子的底色。

繼續用黑色加重瞳孔暗部的顏色，用黑色加重鼻子的輪廓線，用高光筆點出眼睛的高光。

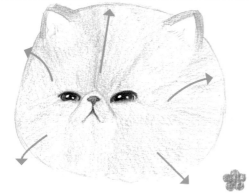

05 用灰色按照箭頭走向畫出貓咪頭部毛髮的整體走向，要按照毛髮的增長方向來平鋪毛髮。

06 繼續用深灰色從貓咪鼻子中開始疊加重色，畫出貓咪臉部的明暗關係。

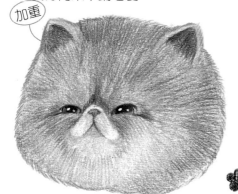

07 用黑色加重貓咪眼睛和鼻子最暗的地方，讓暗的部位顏色加重。用黑色加重耳朵內部的顏色，畫出層次感。

08 最後用深灰色疊加黑色，繼續疊加貓咪整體頭部的暗部顏色，直到畫面整體更加飽滿為止。

第 2 章 短毛貓咪篇

異國短毛貓

【準備顏色】

309 中黃　383 土黃　314 橙黃　316 橘黃　378 紅褐

345 海藍　344 普藍　341 群青　337 深紫

329 桃紅　339 淺紫　397 深灰　　399 黑

【繪畫小要點】

1. 異國短毛貓的五官比例和其他貓咪有區別，它的鼻子很小，和眼睛的距離很近，臉也較平，非常可愛，起稿時要抓住這些特點。

2. 在畫貓咪的同時，可以加一點裝飾物，比如蝴蝶結、項圈等，增加畫面的趣味性。

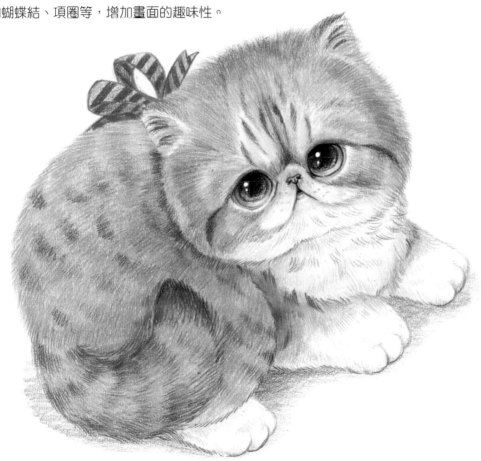

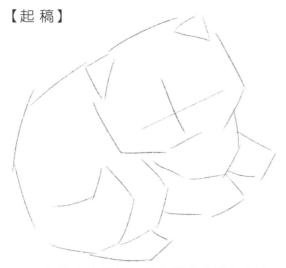

01 先用直線輕輕勾畫出貓咪整體的大致輪廓，定出五官及身體的輔助線，概括出貓咪整體的動態。

02 用短直線繼續概括細節，進一步刻畫貓咪各個部位的輪廓，將線稿整體概括準確。

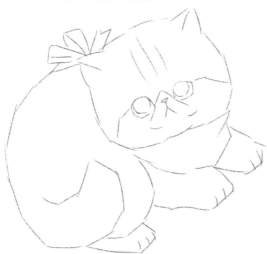

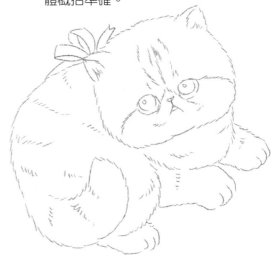

03 貓咪大體輪廓概括好後，開始刻畫細節，畫出貓咪五官的形狀，並畫出花紋的大致位置，以及貓咪四肢、尾巴的細節。

04 貓咪線稿整體畫好後，用橡皮輕輕擦淡線稿，擦掉之前的輔助線，用畫短毛毛髮的線條畫出貓咪毛髮的輪廓線，並畫出毛茸茸的效果。

【上色】

用黑色和海藍色畫出貓咪眼睛瞳孔的底色,用桃紅色畫鼻子的底色。

繼續用黑色和海藍色加重瞳孔暗部的顏色,用桃紅色加重鼻子的輪廓線。

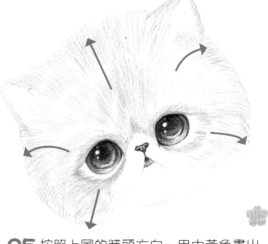

05 按照上圖的箭頭方向,用中黃色畫出貓咪頭部毛髮的走向,將白色毛髮的位置空出來。

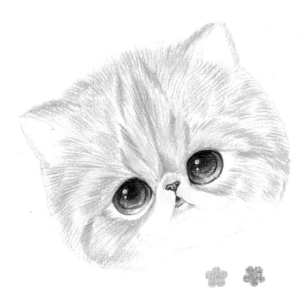

06 用中黃色疊加土黃色畫貓咪頭部毛髮的整體顏色,注意毛髮線條層次要自然。

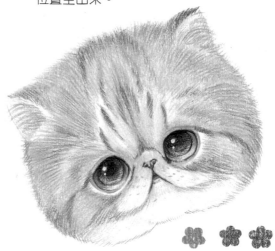

07 繼續用橙黃色疊加貓咪頭部毛髮的暗部顏色,用橘黃色加重貓咪頭部毛髮的花紋顏色,用深灰色畫貓咪毛髮的輪廓線以及耳朵內部的毛髮,並畫出毛茸茸的質感。

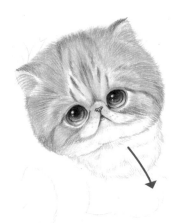

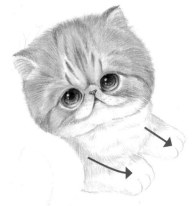

貓咪胸部白色毛髮用深灰色一點點疊加顏色。

08 按照上圖的箭頭方向，用深灰色畫出貓咪胸部毛髮的走向。

09 繼續用土黃色沿著貓咪胸部毛髮的走向，畫出貓咪四肢的毛髮走向。

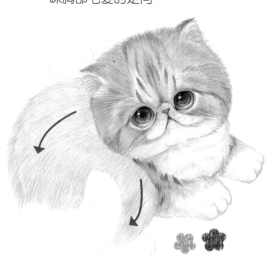

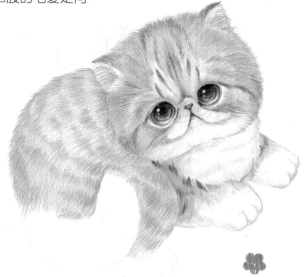

10 用土黃色畫貓咪身體毛髮的底色，用紅褐色畫貓咪四肢的花紋。

11 用橙黃色畫貓咪身體毛髮的花紋，注意短毛毛髮的線條走向，顏色之間層次要自然。

向貓咪脖子底部以及被尾巴遮擋的部位加重顏色，這樣畫面就會有層次，貓咪就會有體積感。

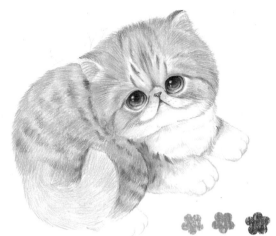

12 用土黃色結合橙黃色繼續疊加貓咪身體的毛髮顏色，用紅褐色畫出身體花紋的輪廓線，注意花紋的分布。用土黃色畫貓咪尾巴的底色。

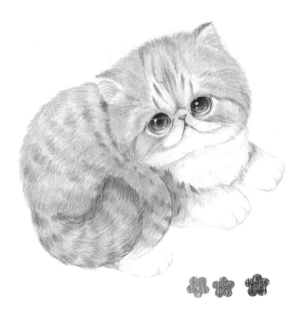

13 用橙黃色疊加橘黃色畫貓咪尾巴的顏色，用紅褐色畫出貓咪尾巴的花紋顏色。

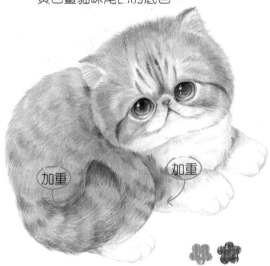

加重　加重

14 繼續用橙黃色疊加紅褐色畫貓咪整體的毛髮顏色，一層一層疊加顏色，讓畫面顏色飽滿。注意被遮擋的部位顏色最重。

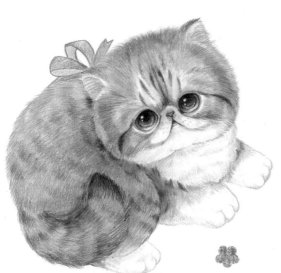

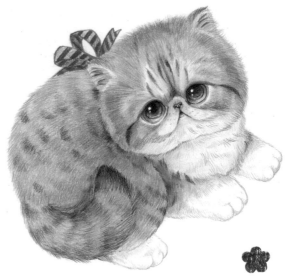

15 用淺紫色畫貓咪的蝴蝶結底色。

16 用深紫色畫蝴蝶結的花紋,並畫出蝴蝶結的細節。

畫這種花紋貓咪時,要一層層疊加顏色,不要心急。

完成

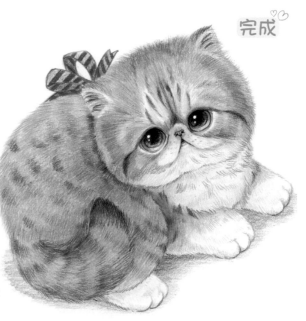

17 貓咪整體顏色飽滿後,用普藍色疊加群青色畫一層淡淡的陰影,讓畫面整體更加完整。

英國短毛貓

【繪畫小要點】

　　貓咪閉著眼睛的時候，也有
細節要刻畫，搭配著貓咪嘴巴的
形狀，看起來像在笑一樣。

【準備顏色】

309 中黃　314 橙黃

316 橘黃　330 肉粉

390 灰　397 深灰

399 黑　344 普藍

341 群青

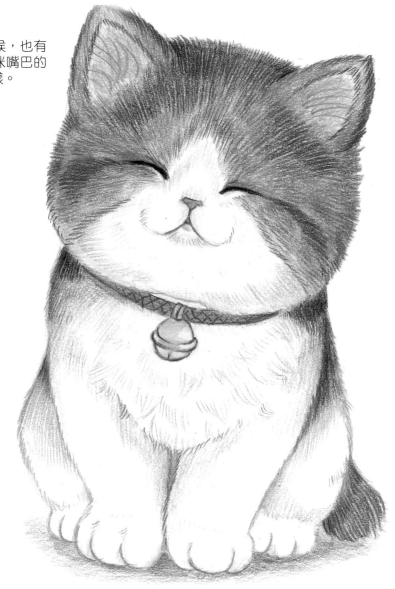

01 先用直線輕輕勾畫出貓咪整體的大致輪廓,定出五官及身體的輔助線,概括出貓咪整體的動態。

02 用短直線繼續概括細節,進一步刻畫貓咪各個部位的輪廓,將線稿整體概括準確。

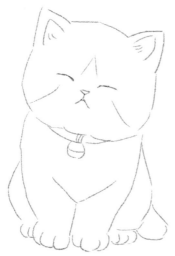

03 貓咪大體輪廓概括好後,開始刻畫細節,畫出貓咪五官的形狀,以及花紋的大致位置,並畫出貓咪四肢及尾巴的細節。

04 貓咪線稿整體畫好後,用橡皮輕輕擦淡線稿,擦掉之前的輔助線,用畫短毛毛髮的線條畫出貓咪毛髮的輪廓線,並畫出毛茸茸的效果。

【上色】

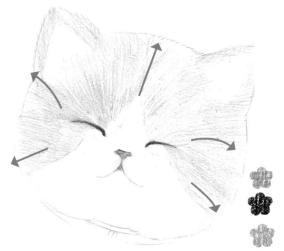

05 用黑色畫貓咪的眼睛，用肉粉色畫貓咪的鼻子。按照上圖的箭頭方向，用灰色畫出貓咪頭部毛髮的走向，將白色毛髮的位置空出來。

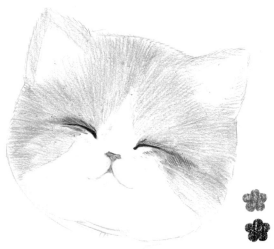

06 用深灰色疊加貓咪頭部毛髮的暗部顏色，用黑色從貓咪眼睛周圍開始疊加重色。

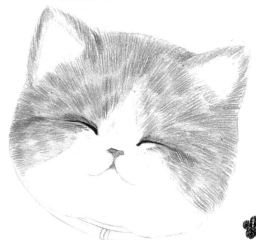

07 用黑色繼續疊加貓咪頭部毛髮的暗部顏色，畫出短毛毛髮的線條，並畫出毛茸茸的質感。

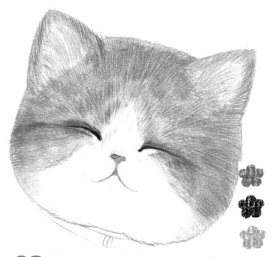

08 繼續用深灰色疊加黑色，畫貓咪頭部暗部的顏色，畫出明暗體積，用肉粉色畫貓咪耳朵內部的顏色。

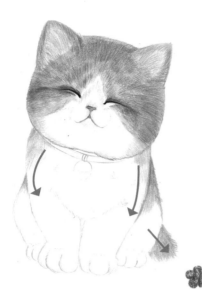

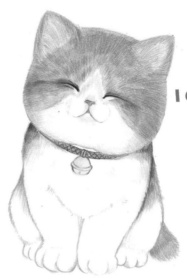

10 繼續用深灰色
疊加貓咪身體
的暗部顏色，
用黑色加重被
遮擋的部位。
用中黃色結合
橙黃色畫貓咪
的鈴鐺，再用
橘黃色畫貓咪
的項圈。

09 按照上圖的箭頭方向，用深灰色
畫出貓咪身體毛髮的走向。

貓咪鈴鐺的細節用深色加重
勾畫出來。

貓咪的爪子用深灰色畫出毛茸茸的
短毛輪廓線。

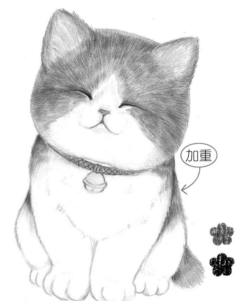

加重

11 用深灰色繼續疊加貓咪深色毛髮的暗
部顏色，用黑色加重貓咪整體的毛髮
輪廓線。

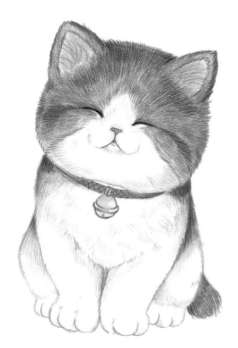

耳朵內部顏色是最深的,這樣耳朵就會畫出層次感,再加幾撮毛髮線條,耳朵的層次感就出來了。

12 用深灰色畫貓咪整體白色毛髮的暗部顏色,顏色不要畫得太深,加重暗部毛髮的輪廓線就好。被遮擋的部位顏色加重。

閉著眼睛的貓咪也要畫出眼睛周圍的細節。

13 貓咪整體顏色飽滿以後,用普藍色結合群青色疊加一層淡淡的陰影,讓畫面更加完整。

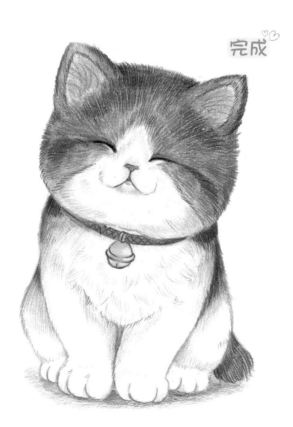

完成♡

玳瑁色花貓

【繪畫小要點】

　　玳瑁色貓咪俗稱三花貓，就是毛髮有黑色、黃色、白色三種毛色，有的玳瑁色貓咪的毛髮比較複雜，畫的時候要注意每個顏色毛髮之間的銜接是否自然，線條不能太過生硬，一層層疊加來畫，不要心急。

【準備顏色】

 330 肉粉　 387 淺褐　 380 深褐　 376 熟褐

 370 草綠　 396 灰　 397 深灰　 399 黑

 341 群青 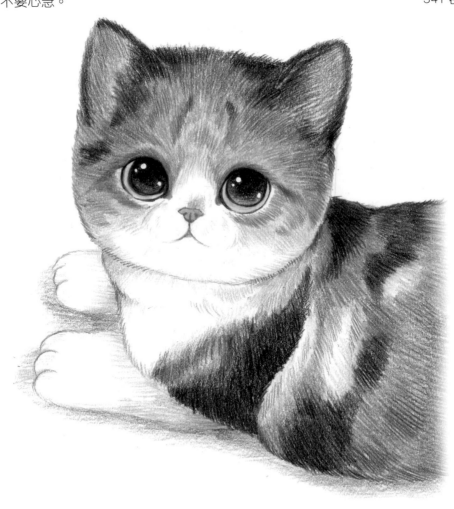 344 普藍

28

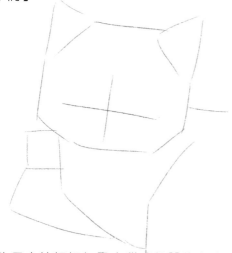

01 先用直線輕輕勾畫出貓咪整體的大致輪廓，定出五官及身體的輔助線，概括出貓咪整體的動態。

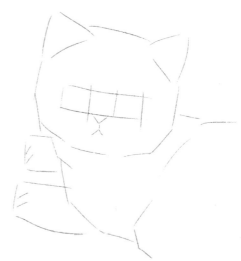

02 用短直線繼續概括細節，進一步刻畫貓咪各個部位的輪廓，將線稿整體概括準確。

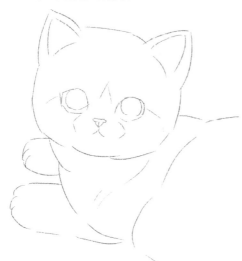

03 貓咪大體輪廓概括好後，開始刻畫細節，畫出貓咪五官的形狀，以及花紋的大致位置，並畫出貓咪四肢細節。

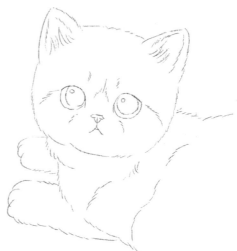

04 貓咪線稿整體畫好後，用橡皮輕輕擦淡線稿，擦掉之前的輔助線，用畫短毛毛髮的線條畫出貓咪毛髮的輪廓線，並畫出毛茸茸的效果。

【上色】

用黑色和草綠色畫出貓咪眼睛瞳孔的底色，用肉粉色畫出鼻子的底色。

繼續用黑色加重瞳孔暗部的顏色。

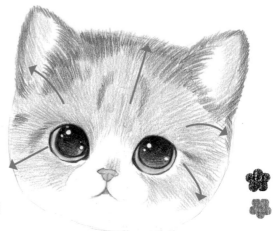

05 按照上圖的箭頭方向，用黑色和淺褐色畫出貓咪頭部毛髮的走向，注意毛髮顏色不同，線條之間的銜接要自然。

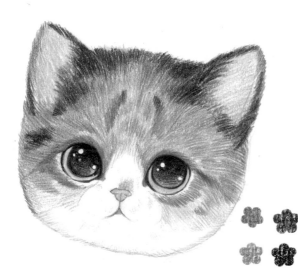

06 用淺褐色結合深褐色，加深貓咪頭部毛髮的暗部顏色，用黑色加重貓咪黑色毛髮的暗部顏色，再用灰色畫貓咪白色毛髮的暗部顏色。

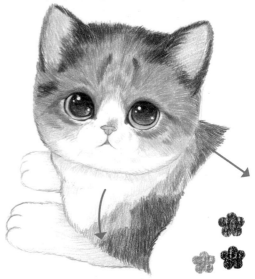

07 按照箭頭的方向，用深褐色結合黑色畫貓咪身體毛髮的走向，再用灰色畫貓咪白色毛髮的走向。

貓咪白色毛髮的位置先用灰色加深毛
髮的輪廓線,再輕輕鋪暗部顏色,顏
色千萬不要畫得過深。

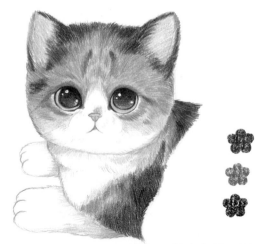

08 用熟褐色疊加黑色,繼續加重貓咪身體毛髮
的暗部顏色,用深灰色加深貓咪白色毛髮的
暗部顏色。

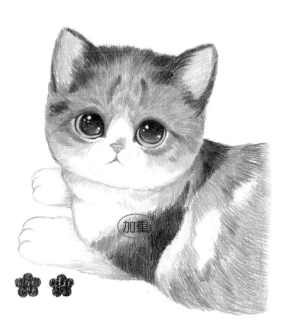

09 用熟褐色結合黑色畫貓咪後半部身
體的毛髮顏色。

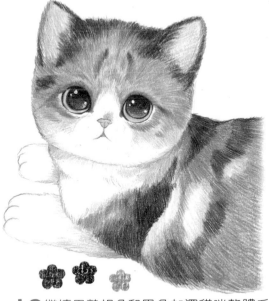

10 繼續用熟褐色和黑色加深貓咪整體毛
髮的暗部顏色,玳瑁色貓咪毛髮之間
的顏色銜接層次要自然。

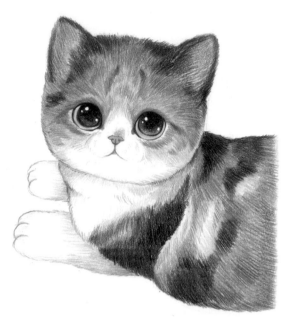

多種顏色的毛髮，先用這幾種色鋪一層底色，再根據毛髮走向疊加顏色，一層層加重，直到顏色飽滿。

11 用黑色和熟褐色繼續加重貓咪整體的毛髮顏色，被遮擋的部位顏色最重。

畫出貓咪眼睛透亮的感覺，抓住可愛的神態。

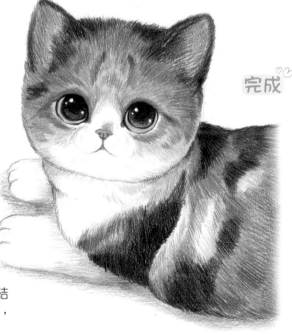

完成

12 貓咪整體顏色飽滿以後，用普藍色結合群青色，給貓咪畫一層淡淡的陰影，讓畫面整體更加完整。

夏特爾貓

【繪畫小要點】

　　對於純色的深色毛髮貓咪在上色的時候更要一層一層疊加顏色，要注意明暗關係，比如貓咪五官周圍的毛髮顏色可以加深，畫出五官的立體感。在耳朵和脖子下方的部位顏色要加重，這樣畫面會有體積感，不要平塗一個顏色。

【準備顏色】

309 中黃　　314 橙黃

330 肉粉　　329 桃紅

367 深綠　　396 灰

397 深灰　　399 黑

344 普藍　　341 群青

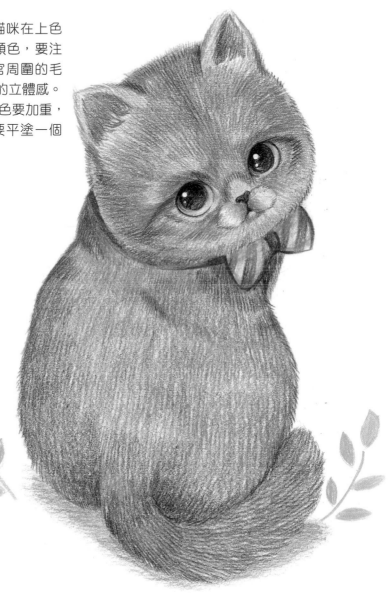

【起稿】

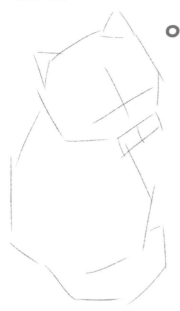

01 先用直線輕輕勾畫出貓咪整體的大致輪廓,定出五官及身體的輔助線,概括出貓咪整體的動態。

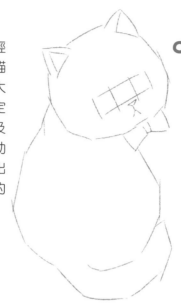

02 用短直線繼續概括細節,進一步刻畫貓咪各個部位的輪廓,將線稿整體概括準確。

03 貓咪大體輪廓概括好後,開始刻畫細節,畫出貓咪五官的形狀,並畫出花紋的大致位置,以及貓咪四肢及尾巴的細節。

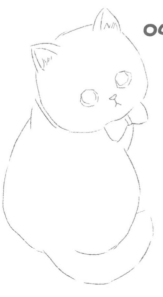

04 貓咪線稿整體畫好後,用橡皮輕輕擦淡線稿,擦掉之前的輔助線,用畫短毛毛髮的線條畫出貓咪毛髮的輪廓線,以及毛茸茸的效果。

【上色】

用黑色和中黃色
畫出貓咪眼睛瞳
孔的底色，用黑
色畫出鼻子的底
色。

繼續用黑色和橙
黃色加重瞳孔暗
部的顏色，用黑
色加重鼻子的輪
廓線。

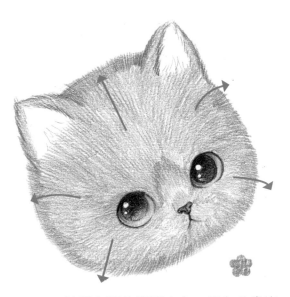

05 按照上圖的箭頭方向，用灰色畫出
貓咪頭部毛髮的走向。

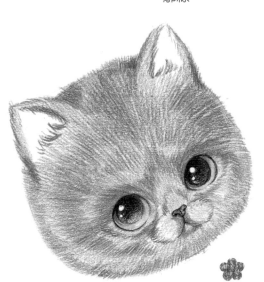

06 繼續用深灰色從貓咪鼻子周邊開始
加深貓咪頭部的暗部顏色，畫出體
積感。

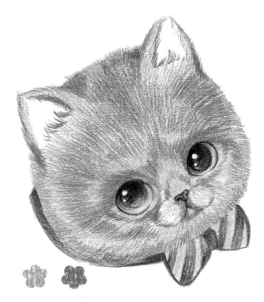

07 用肉粉色結合桃紅色畫貓咪項
圈的蝴蝶結。

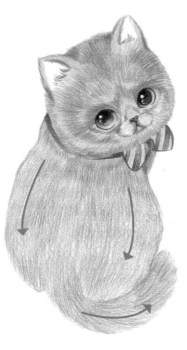

08 按照左圖的箭頭方向，用深灰色畫貓咪身體毛髮的走向。

09 用深灰色結合黑色繼續疊加貓咪整體毛髮的暗部顏色。

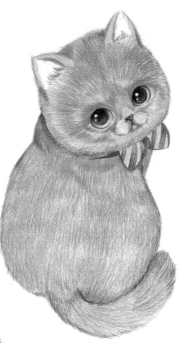

貓咪尾巴和身體接觸的部位顏色加重，這樣體積和空間感就顯現出來了。

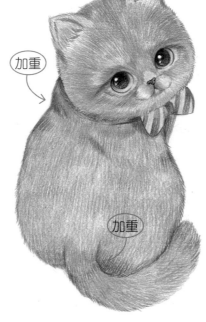

加重

加重

10 用黑色加重貓咪整體的毛髮輪廓線，被遮擋的部位顏色最重。

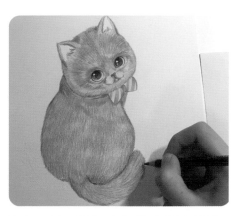

全身一種毛髮顏色的貓咪畫法就是一層一層疊加，遮擋的部位顏色最重，畫出明暗關係。

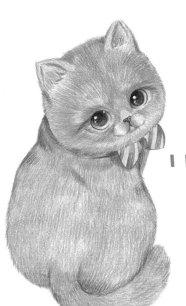

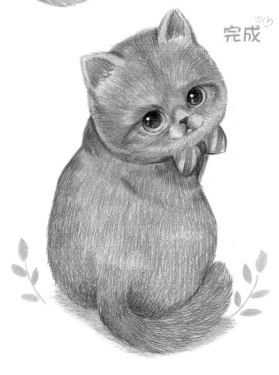

11 用深灰色結合黑色繼續加深貓咪整體的毛髮顏色，直到顏色飽滿為止。

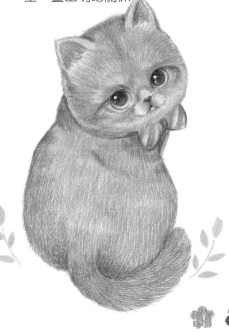

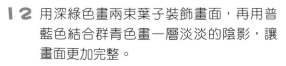

12 用深綠色畫兩束葉子裝飾畫面，再用普藍色結合群青色畫一層淡淡的陰影，讓畫面更加完整。

完成

中國狸花貓

【繪畫小要點】

　　狸花貓是筆者最喜歡畫的一種花色貓咪，注意花紋分布要自然，不要太過死板，隨著貓咪形體走向來畫花紋。

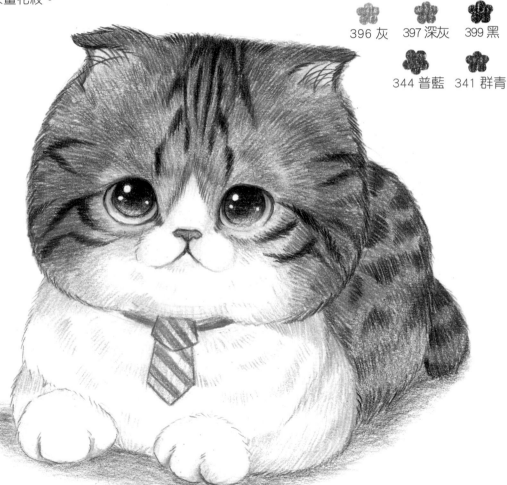

38

01 先用直線輕輕勾畫出貓咪整體的大致輪廓,定出五官及身體的輔助線,概括出貓咪整體的動態。

02 用短直線繼續概括細節,進一步刻畫貓咪各個部位的輪廓,將線稿整體概括準確。

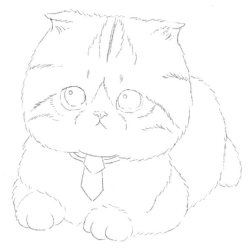

03 貓咪大體輪廓概括好後,開始刻畫細節,畫出貓咪五官的形狀,並畫出花紋的大致位置,以及貓咪四肢和尾巴的細節。

04 貓咪線稿整體畫好後,用橡皮輕輕擦淡線稿,擦掉之前的輔助線,用畫短毛毛髮的線條畫出貓咪毛髮的輪廓線,以及毛茸茸的效果。

【上色】

用黑色和中黃色
畫出貓咪眼睛瞳
孔的底色，用桃
紅色畫出鼻子的
底色。

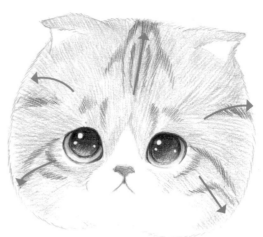

繼續用黑色加重瞳
孔暗部的顏色。

05 按照上圖的箭頭方向，用深褐色畫出貓
咪頭部毛髮的走向，用黑色畫出貓咪頭
部的花紋，注意花紋分布要自然。

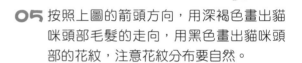

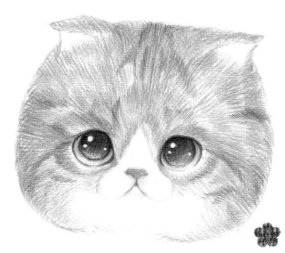

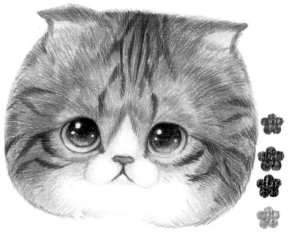

06 用深褐色繼續疊加貓咪頭部毛
髮的暗部顏色。

07 用深褐色繼續加重貓咪頭部毛髮的暗
部顏色，用黑色加重花紋的輪廓線，
用灰色畫貓咪白色毛髮的暗部顏色，
再用棗紅色加重貓咪鼻子的輪廓線。

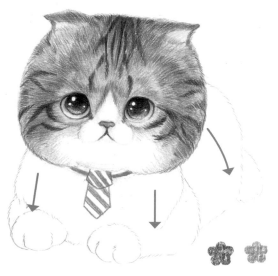

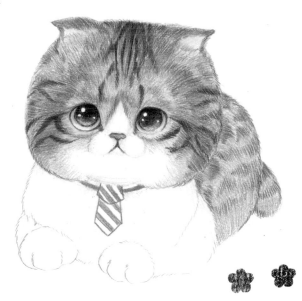

畫上小領帶可增添貓
咪的可愛感。

08 用灰色畫貓咪白色毛髮的暗部顏
色，用深藍色畫領帶。

貓咪身體花紋就是短毛
毛髮的排線，一層層疊
加顏色。

09 深褐色結合黑色畫貓咪身體深色
毛髮的顏色。

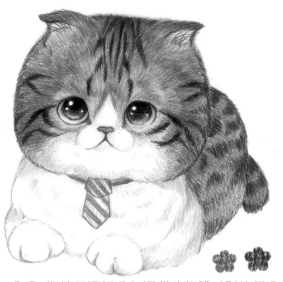

畫貓咪的尾巴時先鋪底色，再繼續
疊加顏色，尾巴根部的顏色最重。

10 繼續用深褐色加深貓咪整體毛髮的顏色，
用深灰色加深貓咪白色毛髮的暗部顏色，
用黑色加重貓咪整體毛髮的花紋顏色。

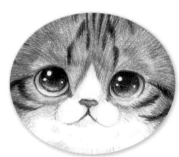

五官的細節要
刻畫出來，用
高光筆點出眼
睛的高光會讓
眼睛很透亮。

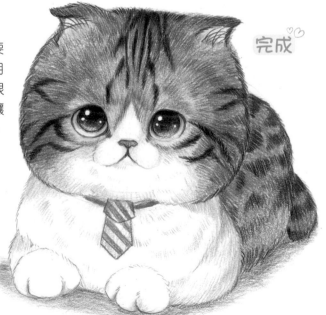

完成

11 貓咪整體毛髮顏色飽滿以後，用
普藍色結合群青色畫一層淡淡的
陰影，讓畫面整體更加完整。

美國短毛貓

【繪畫小要點】

　　1. 起稿的時候要抓住貓咪五官的特點和整體的動態，沒問題了再開始上色。

　　2. 筆者比較喜歡畫貓咪的爪子，增加貓咪的生動性。再加上毛線球來裝飾，讓畫面更有趣。

【準備顏色】

 330 肉粉　 329 桃紅　 370 草綠　 309 中黃

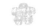 395 淺灰　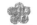 396 灰　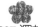 397 深灰　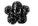 399 黑

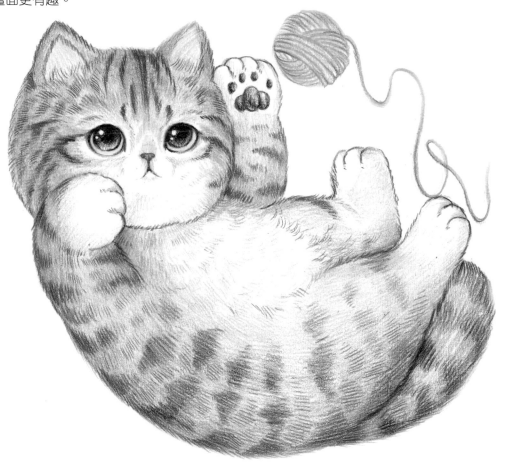

【起稿】

01 先用直線輕輕勾畫出貓咪整體的大致輪廓,定出五官及身體的輔助線,概括出貓咪整體的動態。

02 用短直線繼續概括細節,進一步刻畫貓咪各個部位的輪廓,將線稿整體概括準確。

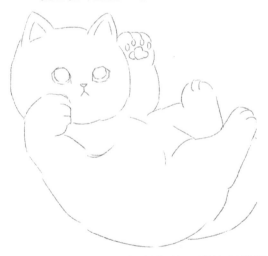

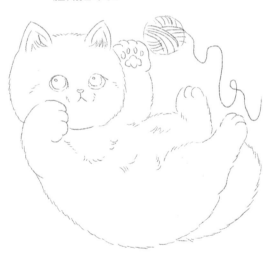

03 貓咪大體輪廓概括好後,開始刻畫細節,畫出貓咪五官的形狀,並畫出花紋的大致位置,以及貓咪四肢和尾巴的細節。

04 貓咪線稿整體畫好後,用橡皮輕輕擦淡線稿,擦掉之前的輔助線,用畫短毛毛髮的線條畫出貓咪毛髮的輪廓線,以及毛茸茸的效果。

【上 色】

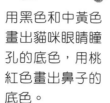

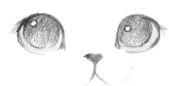

用黑色和中黃色畫出貓咪眼睛瞳孔的底色，用桃紅色畫出鼻子的底色。

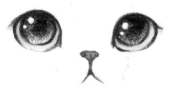

繼續用黑色和草綠色加重瞳孔暗部的顏色，用黑色加重鼻子的輪廓線。

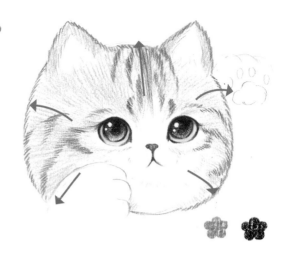

05 按照上圖的箭頭方向，用灰色畫出貓咪頭部毛髮的走向，用黑色畫出貓咪頭部花紋的分布。

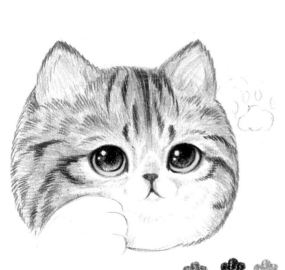

06 用深灰色繼續疊加貓咪頭部的暗部顏色，用黑色加重花紋的顏色，在貓咪耳朵內部疊加一點肉粉色。

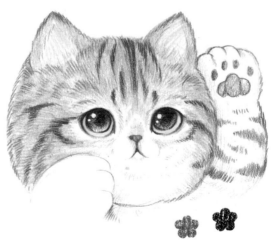

07 用深灰色結合黑色畫貓咪爪子的底色，用黑色畫貓咪花紋和爪子的底色。

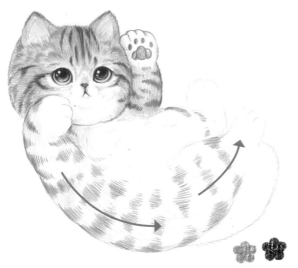

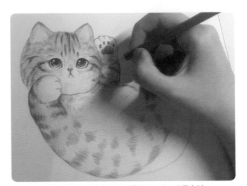

貓咪的花紋用畫短毛毛髮的
線條來排線,注意花紋排列
之間不要太死板。

08 按照上圖的箭頭方向,畫出貓咪身體毛髮的
走向,用黑色畫出貓咪身體花紋的走向。

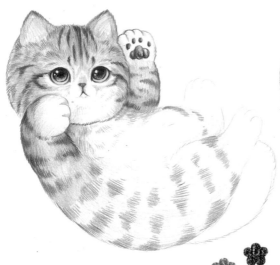

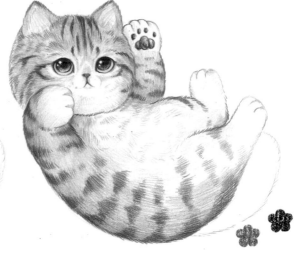

09 繼續用深灰色疊加貓咪身體的暗部
顏色,用黑色加深花紋的顏色。

10 用深灰色結合黑色繼續疊加貓咪
整體毛髮的暗部顏色,讓貓咪整
體顏色更加飽滿。

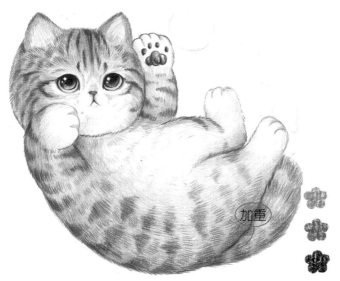

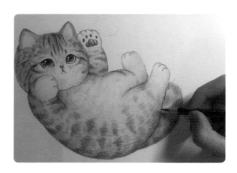

貓咪身體被遮擋的部位顏色最重，例如脖子和尾巴的交接處顏色最重。

在畫貓咪花紋時，先鋪底色，再一層層疊加重色。

|| 用灰色畫貓咪整體白色毛髮的暗部顏色，用深灰色結合黑色繼續疊加貓咪整體毛髮的暗部顏色，直到畫面顏色飽滿。

毛線球的細節要刻畫出來，可增加畫面的精細度。

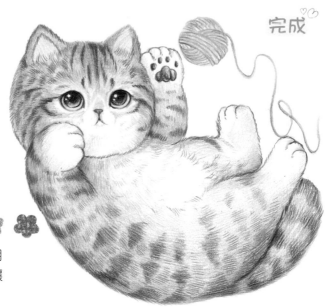

完成

|2 貓咪整體毛髮顏色畫完以後，用肉粉色結合桃紅色畫毛線球，讓畫面更加活潑可愛。

卡納尼貓

【繪畫小要點】

　　卡納尼貓類似於玳瑁色的小貓咪，畫貓咪寶寶的時候注意五官的比例，眼睛、鼻子和耳朵都很小。

　　筆者給這隻小貓咪加了一朵裝飾的小花，增加它的可愛感。

【準備顏色】

330 肉粉　329 桃紅　327 深紅

387 淺褐　376 熟褐　380 深褐

396 灰　　397 深灰

399 黑　　345 海藍

344 普藍　341 群青

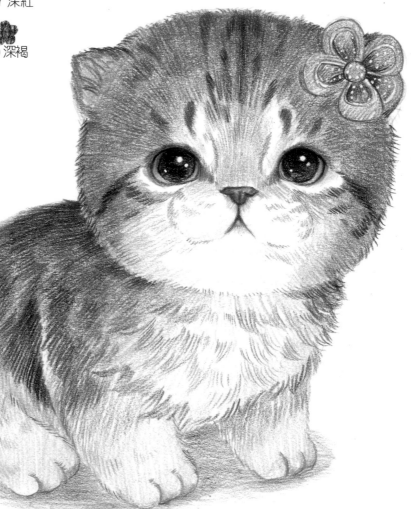

01 先用直線輕輕勾畫出貓咪整體的大致輪廓，定出五官及身體的輔助線，概括出貓咪整體的動態。

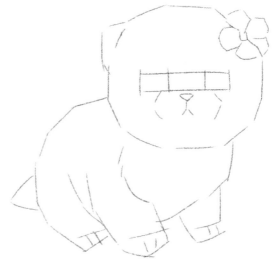

02 用短直線繼續概括細節，進一步刻畫貓咪各個部位的輪廓，將線稿整體概括準確。

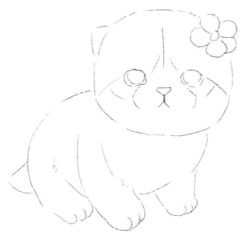

03 貓咪大體輪廓概括好後，開始刻畫細節，畫出貓咪五官的形狀，並畫出花紋的大致位置，以及貓咪四肢和尾巴的細節。

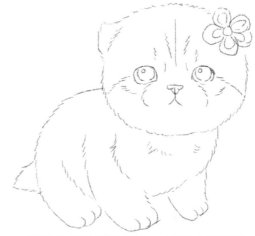

04 貓咪線稿整體畫好後，用橡皮輕輕擦淡線稿，擦掉之前的輔助線，用畫短毛毛髮的線條畫出貓咪毛髮的輪廓線，以及毛茸茸的效果。

【上色】

用黑色和海藍色畫出貓咪眼睛瞳孔的底色，用肉粉色畫出鼻子的底色，用紅褐色加重鼻子的輪廓線。

繼續用黑色加重瞳孔暗部的顏色。

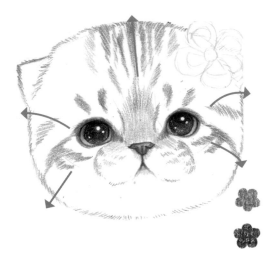

05 按照上圖的箭頭方向，用淺褐色畫貓咪鼻子周圍毛髮的底色，用熟褐色畫貓咪頭部的花紋分布。

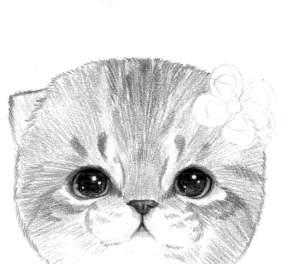

06 用淺褐色結合深褐色畫貓咪頭部的暗部顏色。

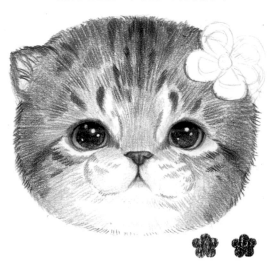

07 繼續用深褐色疊加貓咪頭部的暗部顏色，用黑色加重貓咪頭部花紋的輪廓線，注意白色毛髮的位置要留出來。

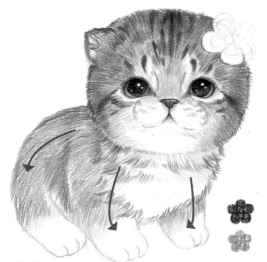

08 按照上圖的箭頭方向，用熟褐色
畫貓咪身體毛髮的走向，用灰色
畫白色毛髮的走向。

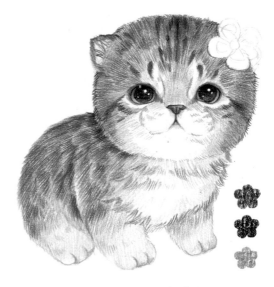

09 用深褐色結合黑色畫貓咪身體毛髮
的暗部顏色，用灰色畫白色毛髮的
暗部顏色。

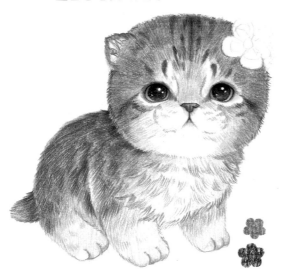

10 繼續用淺褐色疊加深褐色，畫貓咪
整體毛髮的暗部顏色，讓貓咪顏色
飽滿起來。

在畫貓咪毛髮時
先鋪底色，再用
深色一層層疊加
重色，最後用重
色畫貓咪花紋。

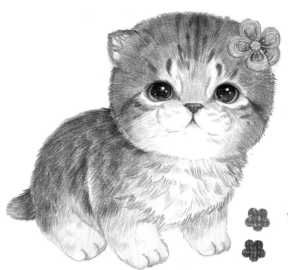

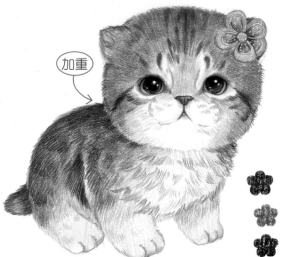

加重

11 用桃紅色和深紅色畫貓咪頭上的
小花。

12 用熟褐色結合黑色繼續加重貓咪
整體毛髮的暗部顏色，用深灰色
加深白色毛髮的暗部顏色，用黑
色畫貓咪整體的毛髮輪廓線。

貓咪頭頂的小花用
來裝飾畫面裏的小
貓，以增加畫面的
生動性，注意裝飾
花的細節。

完成

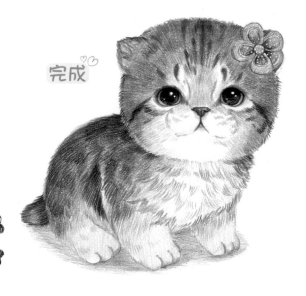

13 貓咪整體顏色飽滿後，用普藍色
結合群青色畫一層淡淡的陰影，
讓畫面更加完整。

蘇格蘭折耳貓

【繪畫小要點】

　　白色貓咪的毛髮顏色很容易
畫得過深，要用最淺的底色一層
一層疊加來畫。

【準備顏色】

330 肉粉　329 桃紅　326 大紅 327 深紅

 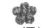 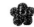

396 灰　　397 深灰　　399 黑

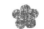

345 海藍　351 深藍

344 普藍 341 群青

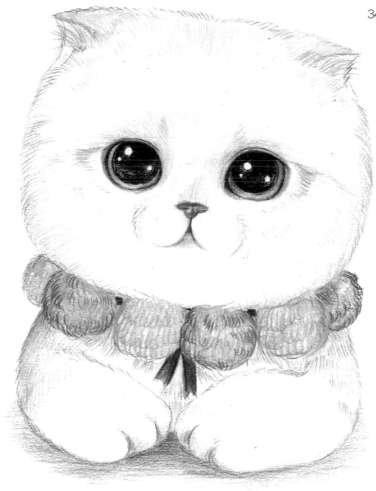

53

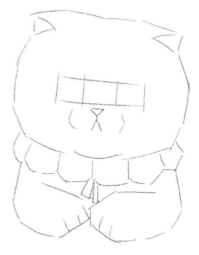

01 先用直線輕輕勾畫出貓咪整體的大致輪廓，定出五官及身體的輔助線，概括出貓咪整體的動態。

02 用短直線繼續概括細節，進一步刻畫貓咪各個部位的輪廓，將線稿整體概括準確。

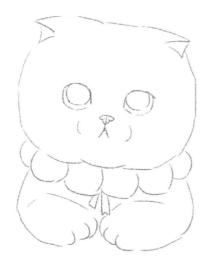

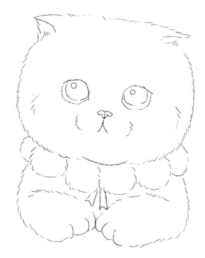

03 貓咪大體輪廓概括好後，開始刻畫細節，並畫出貓咪五官的形狀，概括出貓咪脖子上的裝飾物。

04 貓咪線稿整體畫好後，用橡皮輕輕擦淡線稿，擦掉之前的輔助線，用畫短毛毛髮的線條畫出貓咪毛髮的輪廓線，以及毛茸茸的效果。

用黑色和海藍色畫出貓咪眼睛瞳孔的底色，用桃紅色畫出鼻子的底色。

繼續用黑色和深藍色加重瞳孔暗部的顏色，用深紅色加重鼻子的輪廓線。

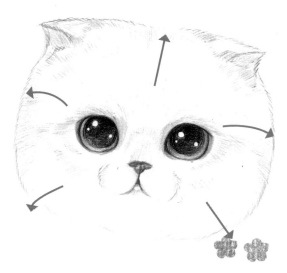

05 按照上圖的箭頭方向，用灰色畫出貓咪頭部毛髮的走向，白色貓咪的毛髮線條顏色要淡一點。用肉粉色在眼睛周圍鋪一圈顏色，在耳朵內部也疊加一點肉粉色。

白色貓咪的毛髮顏色前期顏色比較淡，所以要一層一層疊加重色，不能一下子就畫深，那樣就不好改了。

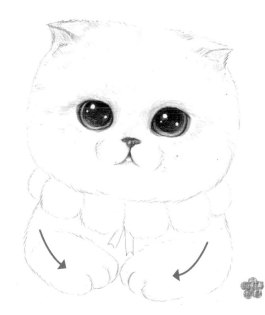

06 用灰色畫貓咪身體毛髮的走向。

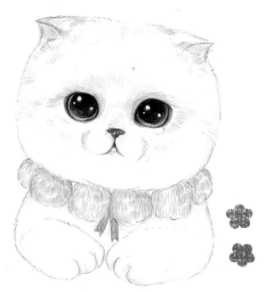

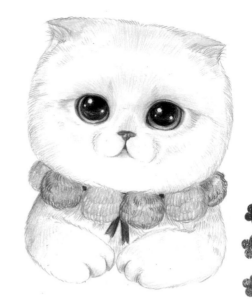

07 用海藍色和桃紅色畫貓咪脖子上的裝飾毛球。

貓咪脖子上的毛球畫法就是用短毛毛髮的畫法隨著圓球的形體排線。

08 用深藍色和深紅色繼續加重貓咪脖子裝飾毛球的暗部顏色，用深灰色加深貓咪整體毛髮的暗部顏色。

完成

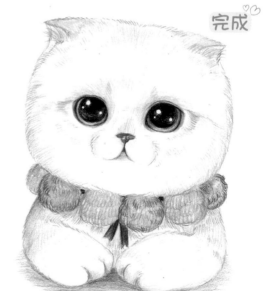

09 貓咪整體毛髮顏色飽滿以後，用普藍色結合群青色畫一層淡淡的陰影，增加畫面的完整性。

中華田園貓

【繪畫小要點】

　　1. 起稿的時候畫出貓咪張著嘴巴的動態，體現出淘氣可愛的感覺。

　　2. 對於黑、白色相間的貓咪，畫毛髮的時候，在這兩種顏色之間用灰色銜接有層次，這樣就不會太生硬了，也可以用黑色，但下筆力道輕一點。

【準備顏色】

 330 肉粉　 326 大紅

 392 棗紅　 309 中黃

 396 灰　 397 深灰

 399 黑　 344 普藍

 341 群青

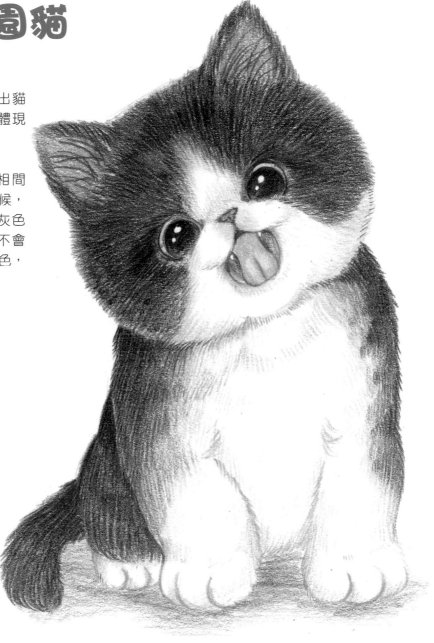

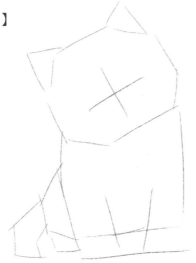

01 先用直線輕輕勾畫出貓咪整體的大致輪廓，定出五官及身體的輔助線，概括出貓咪整體的動態。

02 用短直線繼續概括細節，進一步刻畫貓咪各個部位的輪廓，將線稿整體概括準確。

03 貓咪大體輪廓概括好後，開始刻畫細節，畫出貓咪五官的形狀，並畫出花紋的大致位置，以及貓咪四肢和尾巴的細節。

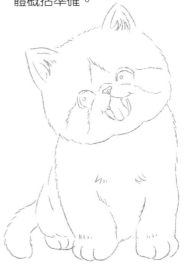

04 貓咪線稿整體畫好後，用橡皮輕輕擦淡線稿，擦掉之前的輔助線，用畫短毛毛髮的線條畫出貓咪毛髮的輪廓線，以及毛茸茸的效果。

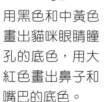

用黑色和中黃色畫出貓咪眼睛瞳孔的底色，用大紅色畫出鼻子和嘴巴的底色。

繼續用黑色加重瞳孔暗部的顏色，用棗紅色加重鼻子和嘴巴、舌頭的輪廓線。

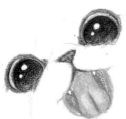

05 按照上圖的箭頭方向，用黑色畫出貓咪頭部黑色毛髮的走向，再用灰色畫白色毛髮的走向。

06 用黑色繼續加重貓咪頭部黑色毛髮的暗部顏色，在耳朵內部疊加一點肉粉色。

07 繼續用黑色加重貓咪頭部毛髮的暗部顏色，讓顏色越來越飽滿，用棗紅色加重嘴巴內部的顏色，畫出嘴巴的層次感。

O9 用黑色和深灰色
繼續疊加畫貓咪
整體毛髮的暗部
顏色，被遮擋的
部位顏色最重。

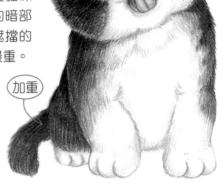

加重

加重

O8 按照上圖的箭頭方向，用黑色畫
出貓咪身體毛髮的走向，用深灰
色畫出白色毛髮的暗部顏色。

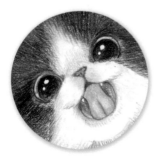

刻畫出貓咪嘴巴內
部的細節，用深色
加重輪廓線，畫出
立體感。

完成

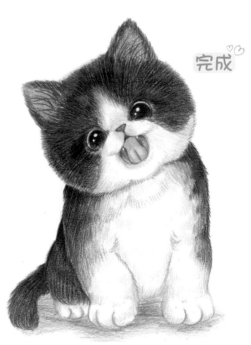

1O 貓咪整體毛髮顏色飽滿以後，用
普藍色疊加群青色畫一層淡淡的
陰影，讓畫面更加完整。

亞洲虎斑貓

【繪畫小要點】

1. 亞洲虎斑貓很常見，畫毛髮的時候用黑色畫一些短毛毛髮的排線。

2. 筆者在貓咪頭上加了一個小橘子，顯得貓咪更可愛。

【準備顏色】

 330 肉粉　 314 橙黃　 316 橘黃　 392 棗紅

 387 淺褐　 376 熟褐　 380 深褐　 344 普藍　341 群青

 370 草綠　 367 深綠　 396 灰　 397 深灰　399 黑

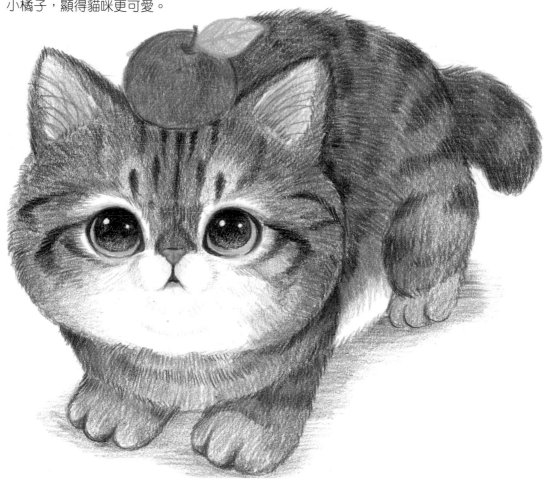

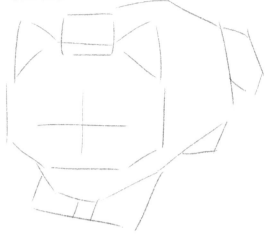

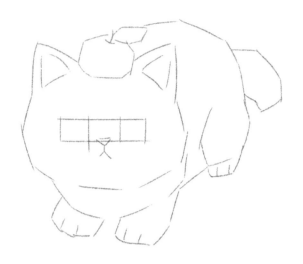

01 先用直線輕輕勾畫出貓咪整體的大致輪廓，定出五官及身體的輔助線，概括出貓咪整體的動態。

02 用短直線繼續概括細節，進一步刻畫貓咪各個部位的輪廓，將線稿整體概括準確。

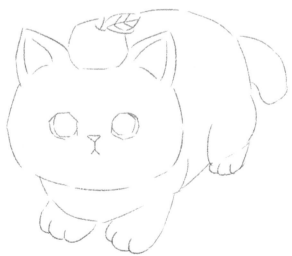

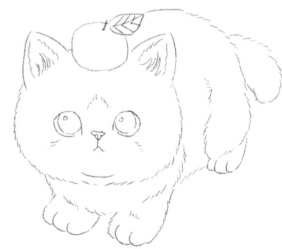

03 貓咪大體輪廓概括好後，開始刻畫細節，畫出貓咪五官的形狀，並畫出花紋的大致位置，以及貓咪四肢和尾巴的細節。

04 貓咪線稿整體畫好後，用橡皮輕輕擦淡線稿，擦掉之前的輔助線，用畫短毛毛髮的線條畫出貓咪毛髮的輪廓線，以及毛茸茸的效果。

用黑色和草綠色、深綠色畫出貓咪眼睛瞳孔的底色,用肉粉色畫出鼻子的底色。

繼續用黑色加重瞳孔暗部的顏色,用棗紅色加重鼻子的輪廓線。

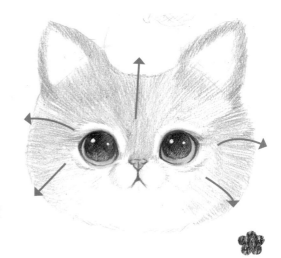

05 按照上圖的箭頭方向,用深褐色畫出貓咪頭部毛髮的走向。

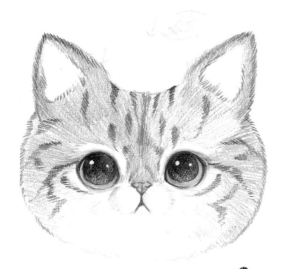

06 用黑色畫出貓咪頭部毛髮的花紋,注意花紋的分布要自然。

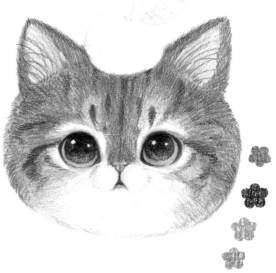

07 繼續用淺褐色結合熟褐色疊加貓咪頭部的暗部顏色,用灰色畫白色毛髮的暗部顏色,在耳朵內部疊加一點肉粉色。

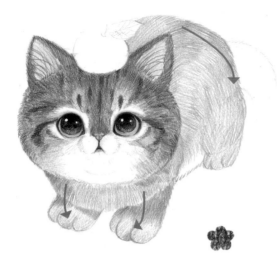

08 按照箭頭方向，用深褐色畫貓咪身體毛髮的走向。

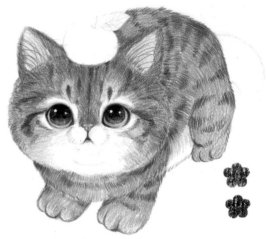

09 用深褐色繼續疊加貓咪整體毛髮的暗部顏色，用黑色畫貓咪身體花紋的分布。

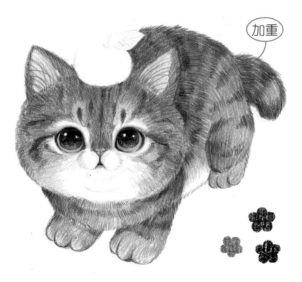

加重

10 用淺褐色結合熟褐色疊加貓咪整體毛髮的暗部顏色，再用熟褐色和黑色畫貓咪尾巴的顏色。

11 用橙黃色和草綠色畫貓咪頭頂上橘子的底色。

12 用橘黃色和深綠色疊加橘子的暗部顏色，再用深褐色和黑色疊加貓咪身體被遮擋部位的暗部顏色。

13 用深褐色和黑色繼續加重貓咪整體毛髮的顏色，直到顏色飽滿為止。

畫出橘子的細節，增加畫面的精細感。

完成 ♡

14 貓咪整體顏色飽滿後，用普藍色疊加群青色，畫一層淡淡的陰影。

第 3 章　長毛貓咪篇

波斯貓

【繪畫小要點】

　　1.要抓住波斯貓的五官比例特點,它的鼻子相對較小。

　　2.貓咪寶寶的四肢可以畫得短、粗、胖點兒,增加可愛感。貓咪毛髮屬於銀白色,注意不要畫得過深。

【準備顏色】

314 橙黃　330 肉粉　392 棗紅　344 普藍　341 群青

395 淺灰　396 灰　397 深灰　399 黑　376 熟褐

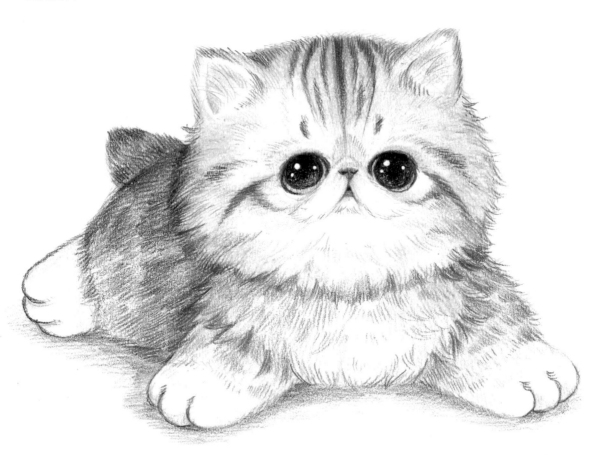

【起 稿】

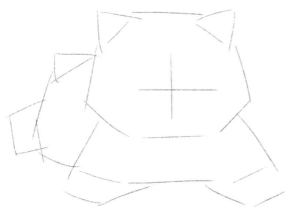

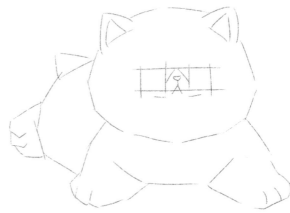

O1 先用直線輕輕勾畫出貓咪整體的大致
輪廓，定出五官及身體的輔助線，概
括出貓咪整體的形態。

O2 用短直線繼續概括細節，進一步刻
畫貓咪各個部位的輪廓，將線稿整
體概括準確。

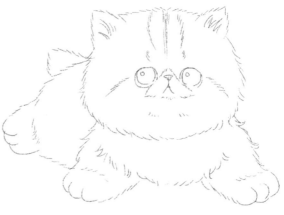

O3 貓咪大體輪廓概括好後，開始刻畫細
節，畫出貓咪五官的形狀，並畫出花
紋的大致位置，以及貓咪四肢和尾巴
的細節。

O4 貓咪線稿整體畫好後，用橡皮輕輕擦
淡線稿，擦掉之前的輔助線，用畫長
毛毛髮的線條畫出貓咪毛髮的輪廓
線，以及毛茸茸的效果。

【上色】

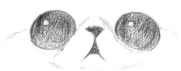

用黑色和橙黃色畫出貓咪眼睛瞳孔的底色，用棗紅色畫出鼻子的底色。

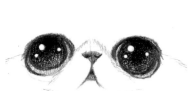

繼續用黑色和橙黃色加重瞳孔暗部的顏色，用黑色加重鼻子的輪廓線。

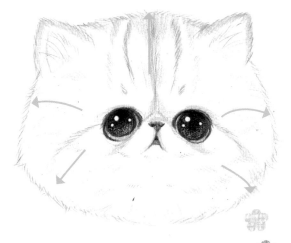

05 按照上圖的箭頭方向，用淺灰色畫出貓咪頭部毛髮的走向，用灰色畫出貓咪頭部花紋的分布。

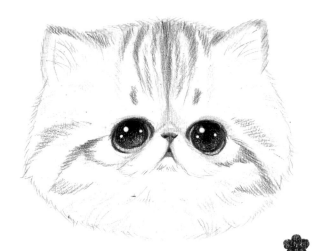

06 用淺灰色繼續疊加貓咪頭部白色毛髮的暗部顏色，再用熟褐色加重花紋的顏色。

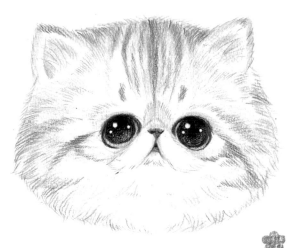

07 繼續用灰色疊加貓咪頭部整體的毛髮顏色，在耳朵內部疊加一點兒肉粉色。

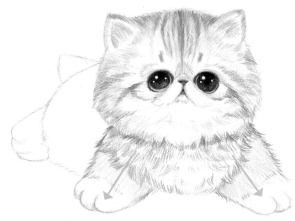

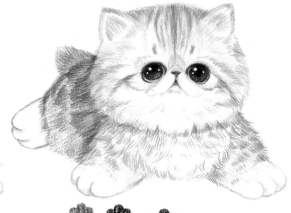

O8 按照上圖的箭頭方向，用深灰色畫貓咪身體毛髮的走向，用黑色畫出貓咪長毛毛髮的輪廓線。

O9 用深灰色結合熟褐色繼續疊加貓咪身體毛髮的走向，身體被遮擋的部位顏色最重。再用黑色加重整體的毛髮輪廓線。

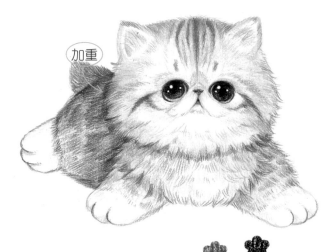

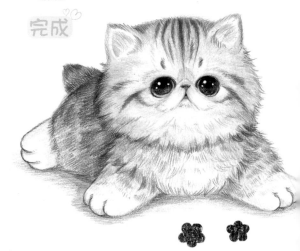

完成

1O 用深灰色和黑色繼續加重貓咪身體的暗部顏色，用黑色加重長毛毛髮的輪廓線，畫出毛茸茸的質感。

11 貓咪整體毛髮顏色飽滿後，用普藍色和群青色疊加畫一層淡淡的陰影，讓畫面整體更加完整。

田園黃狸花貓

【繪畫小要點】

 在給黃色狸花貓的毛髮上色的時候，鋪完底色，就用顏色飽和度低的顏色疊加，顏色不能太艷了，否則就不自然了。

【準備顏色】

 309 中黃 383 土黃 314 橙黃 387 淺褐 330 肉粉

329 桃紅 378 紅褐 399 黑 370 草綠 367 深綠

339 淺紫 337 深紫

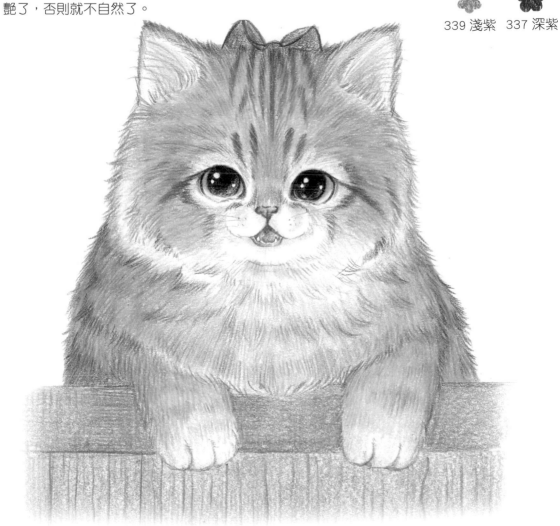

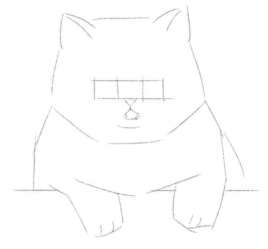

01 先用直線輕輕勾畫出貓咪整體的大致
輪廓,定出五官及身體的輔助線,概
括出貓咪整體的形態。

02 用短直線繼續概括細節,進一步刻
畫貓咪各個部位的輪廓,將線稿整
體概括準確。

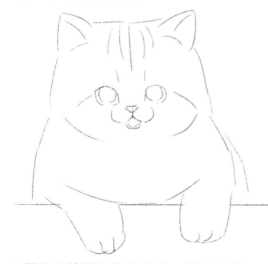

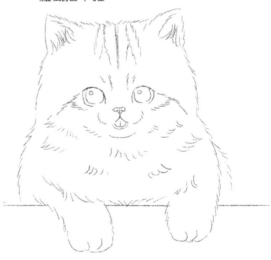

03 貓咪大體輪廓概括好後,開始刻畫
細節,畫出貓咪五官的形狀,並畫
出花紋的大致位置,以及貓咪四肢
的細節。

04 貓咪線稿整體畫好後,用橡皮輕輕擦
淡線稿,擦掉之前的輔助線,用畫長
毛毛髮的線條畫出貓咪毛髮的輪廓
線,以及毛茸茸的效果。

【上色】

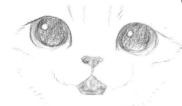

用黑色和草綠
色、中黃色畫出
貓咪眼睛瞳孔的
底色，用桃紅色
畫出鼻子、嘴巴
的底色。

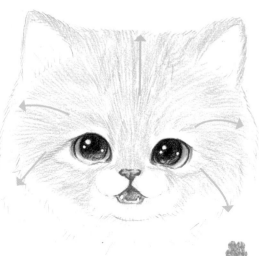

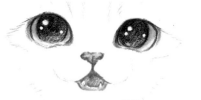

繼續用黑色和深
綠色加重瞳孔暗
部的顏色，用桃
紅色加重鼻子和
嘴巴的輪廓線。

05 按照上圖的箭頭方向，用土黃色
畫出貓咪頭部毛髮的走向。

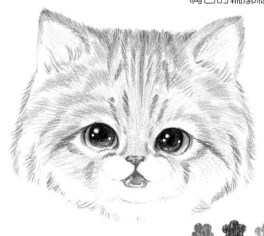

06 用淺褐色繼續疊加貓咪頭部毛髮的
暗部顏色，用紅褐色畫出貓咪頭部
花紋的分布，在耳朵內部疊加一點
兒肉粉色。

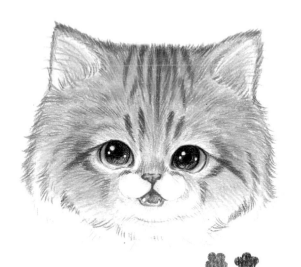

07 繼續用淺褐色和紅褐色疊加貓咪頭
部的暗部顏色，用紅褐色加重花紋
的顏色。

73

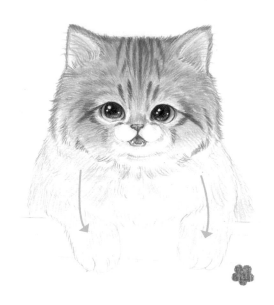

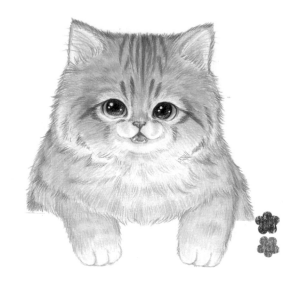

08 按照上圖箭頭的方向,用淺褐色畫出貓咪身體毛髮的走向。

09 用淺褐色和紅褐色畫貓咪身體毛髮的暗部顏色,用紅褐色畫出貓咪長毛毛髮的輪廓線。

黃色貓咪的毛髮顏色要用飽和度低的顏色覆蓋一下,否則顏色畫出來不自然。

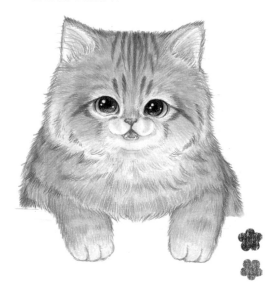

10 用淺褐色結合紅褐色繼續疊加貓咪身體毛髮的暗部顏色。

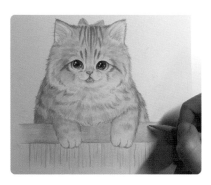

木頭箱子塗了粉色的油漆，
所以畫的時候要畫出木頭的
紋理。

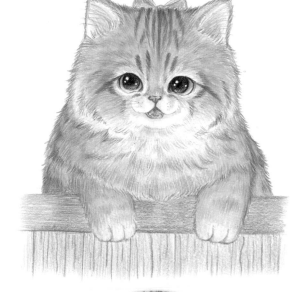

||　用淺紫色畫貓咪的蝴蝶結底色，用
　　桃紅色和肉粉色畫粉色木頭箱子的
　　底色。

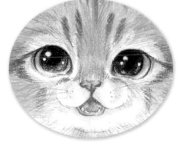

貓咪頭部的細節一定要刻畫
出來，比如嘴巴裏的牙齒，
這樣會讓畫面更加精細。

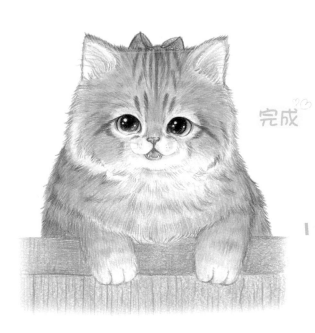

完成

|2　繼續用淺褐色疊加貓咪整體毛髮的
　　暗部顏色，再用深紫色加重蝴蝶結
　　的暗部顏色，最後用桃紅色加重木
　　頭箱子的暗部顏色，直到畫面顏色
　　飽滿。

西伯利亞貓

【繪畫小要點】

　　在起稿的時候畫出長毛毛髮一撮一撮的輪廓線，比如頭部的毛髮輪廓線，這樣會顯得貓咪毛茸茸的。

【準備顏色】

 329 桃紅　 330 肉粉　 370 草綠　 367 深綠

 395 淺灰　 396 灰　 397 深灰　 399 黑

 344 普藍　 341 群青

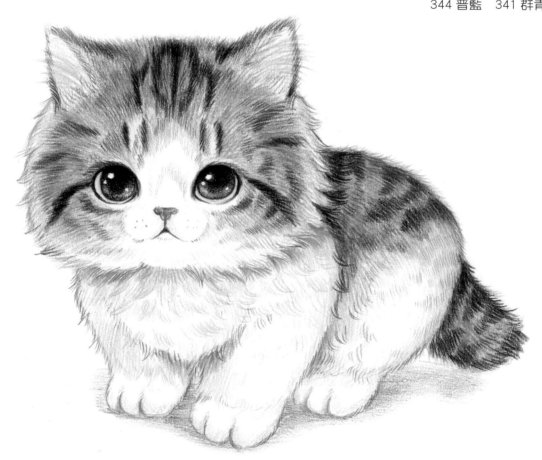

76

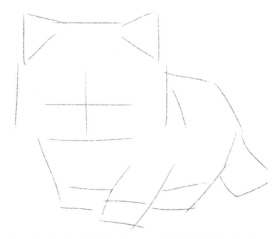

01 先用直線輕輕勾畫出貓咪整體的大致
輪廓,定出五官及身體的輔助線,概
括出貓咪整體的形態。

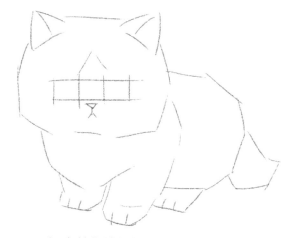

02 用短直線繼續概括細節,進一步刻
畫貓咪各個部位的輪廓,將線稿整
體概括準確。

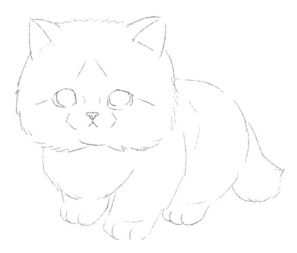

03 貓咪大體輪廓概括好後,開始刻畫細
節,畫出貓咪五官的形狀,並畫出花
紋的大致位置,以及貓咪四肢和尾巴
的細節。

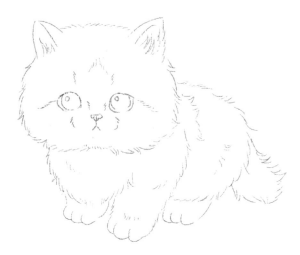

04 貓咪線稿整體畫好後,用橡皮輕輕擦
淡線稿,擦掉之前的輔助線,用畫長
毛毛髮的線條畫出貓咪毛髮的輪廓
線,以及毛茸茸的效果。

【上色】

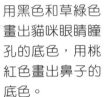

用黑色和草綠色
畫出貓咪眼睛瞳
孔的底色，用桃
紅色畫出鼻子的
底色。

繼續用黑色和深
綠色加重瞳孔暗
部的顏色，用黑
色加重鼻子的輪
廓線。

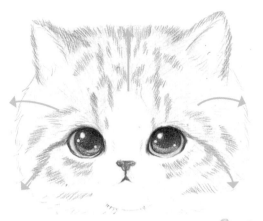

05 按照上圖箭頭的方向，用淺灰色
畫出貓咪頭部毛髮的走向，再用
深灰色畫出花紋的分布。

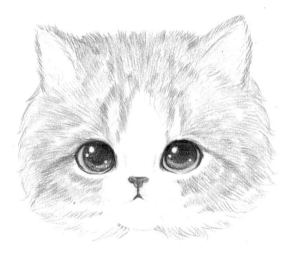

06 用深灰色繼續疊加貓咪頭部毛髮的暗
部顏色，用黑色加深花紋的輪廓線，
在耳朵內部疊加一點兒肉粉色。

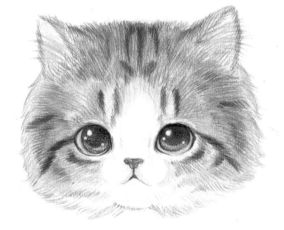

07 用深灰色和黑色繼續疊加貓咪
頭部的暗部顏色，用黑色加重
花紋顏色。

78

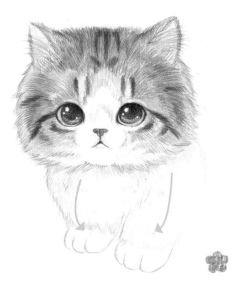

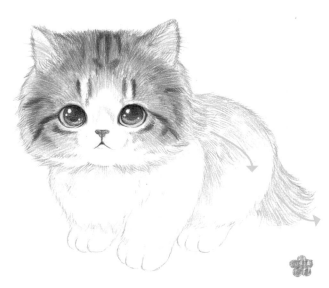

08 按照上圖的箭頭方向,用灰色畫出貓咪身體毛髮的走向。

09 用灰色畫貓咪身體尾巴的毛髮走向。

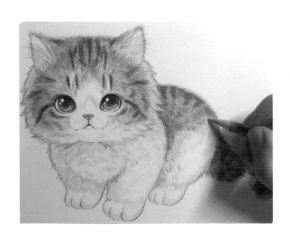

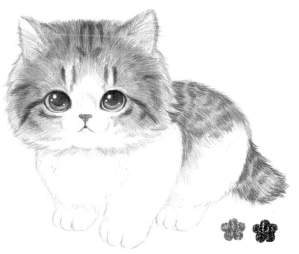

貓咪整體毛髮的花紋一層一層疊加,白色毛髮的位置用深色畫毛髮輪廓線,畫出長毛一撮一撮的質感。

10 用深灰色繼續疊加貓咪深色毛髮的暗部顏色,再用黑色加重身體毛髮的花紋顏色。

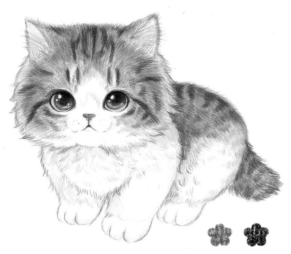

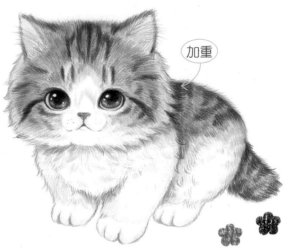

加重

11 用深灰色和黑色繼續疊加貓咪整體毛髮的暗部顏色，被遮擋的部位顏色加重。

12 用深灰色繼續疊加貓咪整體的暗部顏色，再用黑色加重貓咪整體毛髮的輪廓線，畫出毛茸茸的質感。

將貓咪耳朵內部的細節刻畫出來，畫出耳朵的厚度。

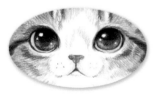

將貓咪眼睛周圍的一圈毛髮畫出來，會顯得眼睛很有神。

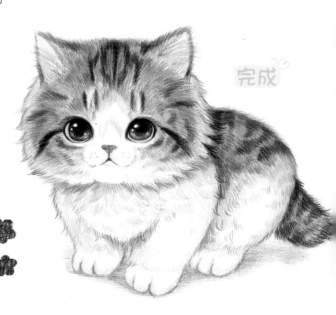

完成

13 貓咪整體顏色飽滿以後，用普藍色結合群青色疊加一層淡淡的陰影，讓畫面更加完整。

蘇格蘭折耳貓

【繪畫小要點】

1. 抓住折耳貓的特點，注意耳朵折下的形狀，貓咪毛髮顏色之間的銜接，這隻貓咪是灰色和淺黃色相間的毛髮。

2. 長毛貓咪的尾巴都是很蓬鬆的毛髮，畫的時候注意長毛毛髮的分布走向，可以從尾巴根部開始畫。

【準備顏色】

329 桃紅　327 深紅

387 淺褐　345 海藍

344 普藍　341 群青

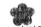 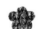
378 紅褐　380 深褐

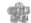 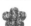
396 灰　　397 深灰

399 黑

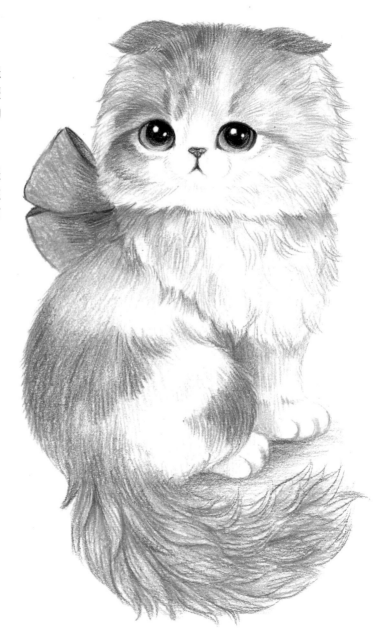

【起 稿】

01 先用直線輕輕勾畫出貓咪整體的大致輪廓，定出五官及身體的輔助線，概括出貓咪整體的動態。

02 用短直線繼續概括細節，進一步刻畫貓咪各個部位的輪廓，將線稿整體概括準確。

03 貓咪大體輪廓概括好後，開始刻畫細節，畫出貓咪五官的形狀，並畫出花紋的大致位置，以及貓咪四肢和尾巴的細節。

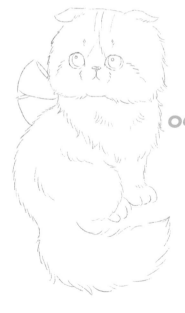

04 貓咪線稿整體畫好後，用橡皮輕輕擦淡線稿，擦掉之前的輔助線，用畫長毛毛髮的線條畫出貓咪毛髮的輪廓線，以及毛茸茸的效果。

【上色】

用黑色和海藍色畫出貓咪眼睛瞳孔的底色，用桃紅色畫出鼻子的底色。

繼續用黑色和海藍色加重瞳孔暗部的顏色，用紅褐色加重鼻子的輪廓線。

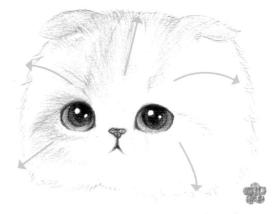

○5 按照上圖的箭頭方向，用灰色畫出貓咪頭部毛髮的走向。

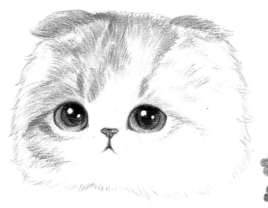

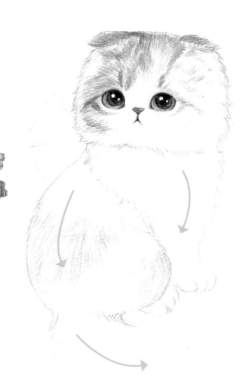

○6 繼續用深灰色加深貓咪頭部深色毛髮的暗部顏色，用淺褐色畫黃色毛髮的暗部顏色，將白色毛髮的位置留出來。

○7 按照箭頭的方向，用灰色和淺褐色畫貓咪身體毛髮的走向。

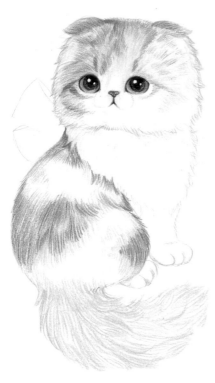

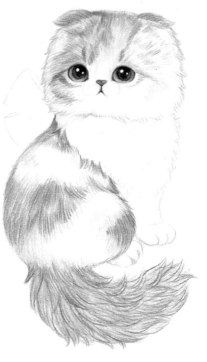

08 用深灰色和淺褐色加深貓咪身體毛髮的暗部顏色，用深灰色畫貓咪尾巴的底色。

09 用深灰色結合深褐色繼續畫貓咪尾巴的毛髮，畫出尾巴長毛毛髮的質感。

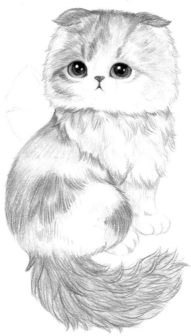

10 用深灰色畫貓咪白色毛髮的暗部顏色。用深灰色加深白色毛髮的輪廓線，畫出一撮一撮的毛髮走向。

長毛毛髮要注意每撮毛髮的走向，畫出蓬鬆的毛髮質感。

11 用灰色、黑色結合深
灰色繼續疊加貓咪整
體毛髮的暗部顏色。

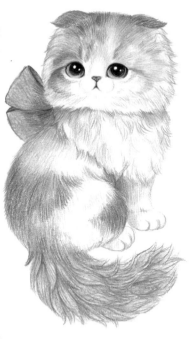

12 用桃紅色和深
紅色畫蝴蝶
結，畫出明暗
關係。

將蝴蝶結的細節刻
畫出來，加重蝴蝶
結的暗部顏色。

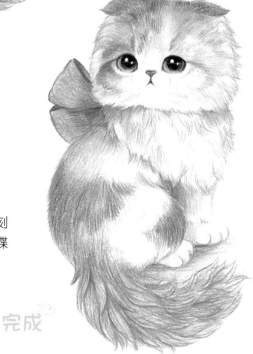

完成

13 貓咪整體毛髮顏色
飽滿以後，用普藍
色和群青色疊加畫
一層淡淡的陰影。

索馬里貓

【繪畫小要點】
　　注意觀察貓咪各個部位的特點。
將胸部白色的長毛毛髮留出來。

【準備顏色】

309 中黃　387 淺褐

330 肉粉　378 紅褐

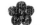 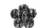

376 熟褐　380 深褐

367 深綠　396 灰

397 深灰　399 黑

344 普藍　341 群青

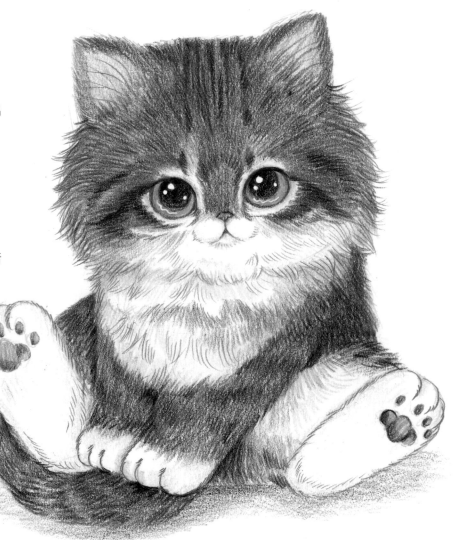

○1 先用直線輕輕勾畫出貓咪整體的大致
輪廓,定出五官及身體的輔助線,概
括出貓咪整體的動態。

○2 用短直線繼續概括細節,進一步刻
畫貓咪各個部位的輪廓,將線稿整
體概括準確。

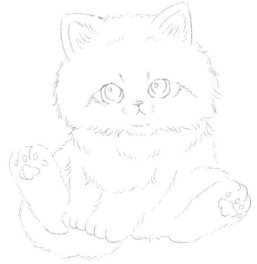

○3 貓咪大體輪廓概括好後,開始刻畫細
節,畫出貓咪五官的形狀,並畫出花
紋的大致位置,以及貓咪四肢和尾巴
的細節。

○4 貓咪線稿整體畫好後,用橡皮輕輕擦淡線
稿,擦掉之前的輔助線,用畫長毛毛髮的
線條畫出貓咪毛髮的輪廓線,以及毛茸茸
的效果。

【上色】

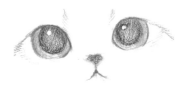

用黑色和中黃色
畫出貓咪眼睛瞳
孔的底色，用紅
褐色畫出鼻子的
底色。

繼續用黑色和深
綠色加重瞳孔暗
部的顏色，用紅
褐色加重鼻子的
輪廓線。

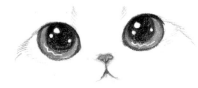

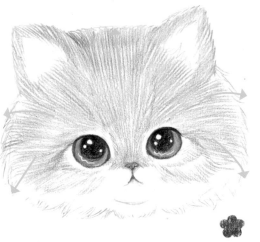

05 按照上圖的箭頭方向，用紅褐色畫出
貓咪頭部毛髮的走向。

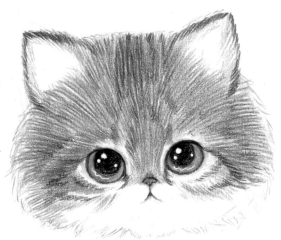

06 用紅褐色結合深褐色畫貓咪頭部的
暗部顏色，用黑色畫貓咪頭部花紋
的分布。

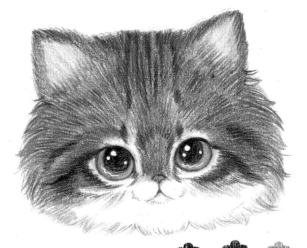

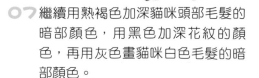

07 繼續用熟褐色加深貓咪頭部毛髮的
暗部顏色，用黑色加深花紋的顏
色，再用灰色畫貓咪白色毛髮的暗
部顏色。

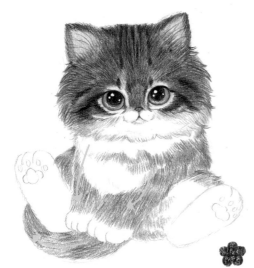

08 按照上圖的箭頭方向，用熟褐色畫貓咪身體毛髮的走向。

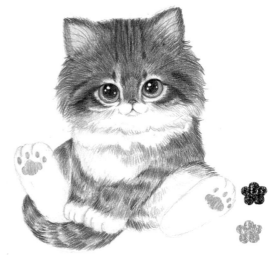

09 用黑色畫貓咪身體毛髮的花紋，用肉粉色畫貓咪爪子的底色。

加重

10 用熟褐色結合黑色加深貓咪整體毛髮的暗部顏色，用灰色畫貓咪白色毛髮的暗部顏色，用黑色畫爪子上的底色。

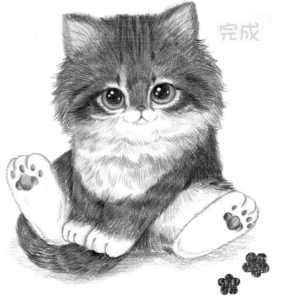

完成

11 貓咪整體毛髮顏色飽滿以後，用普藍色結合群青色畫一層淡淡的陰影，讓畫面更加完整。

金吉拉貓

【繪畫小要點】

　　1. 金吉拉貓咪的五官特別可愛，又加了一個寵物戴的青蛙帽子，可增加畫面的趣味性。

　　2. 在畫白色毛髮的貓咪時，注意顏色不要太深，頭上會有淡淡的花紋，不能畫成黑色的毛髮。

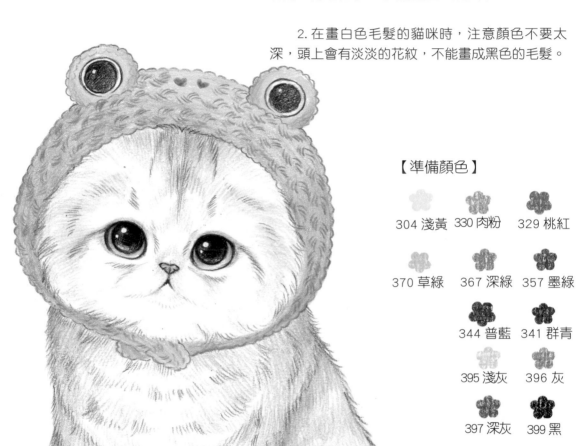

【準備顏色】

304 淺黃	330 肉粉	329 桃紅
370 草綠	367 深綠	357 墨綠
	344 普藍	341 群青
	395 淺灰	396 灰
	397 深灰	399 黑

○1 先用直線輕輕勾畫出貓咪整體的大致輪廓,定出五官及身體的輔助線,概括出貓咪整體的動態。

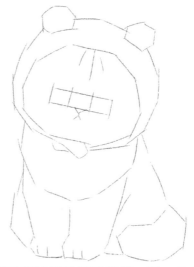

○2 用短直線繼續概括細節,進一步刻畫貓咪各個部位的輪廓,將線稿整體概括準確。

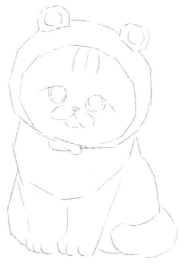

○3 貓咪大體輪廓概括好後,開始刻畫細節,畫出貓咪五官、青蛙帽子的形狀,並畫出花紋的大致位置,以及貓咪四肢及尾巴的細節。

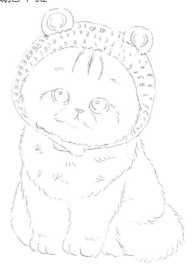

○4 貓咪線稿整體畫好後,用橡皮輕輕擦淡線稿,擦掉之前的輔助線,用畫長毛毛髮的線條畫出貓咪毛髮的輪廓線,以及毛茸茸的效果。

用黑色和淺黃色
畫出貓咪眼睛瞳
孔的底色，用桃
紅色畫出鼻子的
底色。

繼續用黑色和草
綠色加重瞳孔暗
部的顏色，用黑
色加重鼻子的輪
廓線。

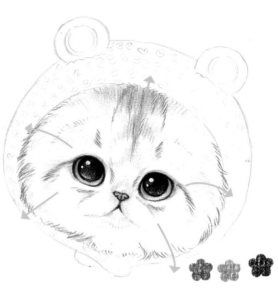

05 按照上圖的箭頭方向，用灰色畫出貓咪
頭部毛髮的走向，用黑色畫貓咪頭部花
紋的分布，用墨綠畫青蛙帽子輪廓線。

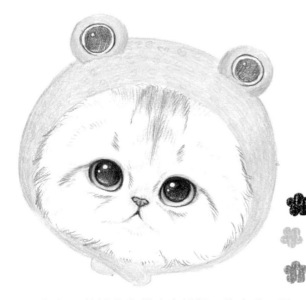

06 用草綠色畫貓咪青蛙帽子的底色，用
黑色畫帽子的眼睛，用深綠色畫帽子
的暗部顏色。

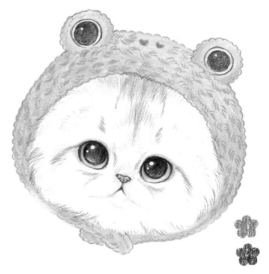

07 用深綠色繼續疊加帽子的暗部顏色，
用墨綠色加深毛線帽子的輪廓線。

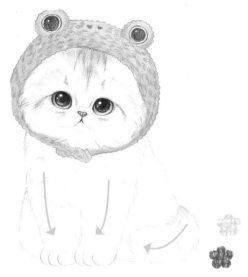

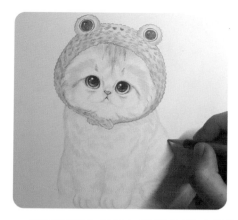

繼續用深灰色疊加貓咪身體毛髮的
輪廓線,畫出毛茸茸的質感。

08 按照上圖的箭頭方向,用灰色畫
出貓咪身體毛髮的走向。

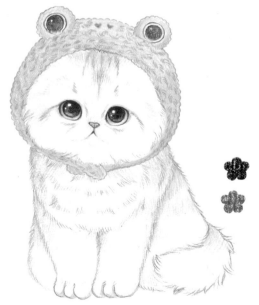

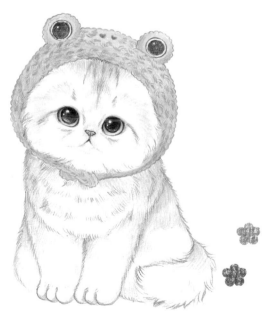

09 用深灰色加深貓咪身體毛髮的暗部顏
色,用黑色加深貓咪毛髮的輪廓線。

10 繼續用灰色和深灰色疊加貓咪整
體毛髮的暗部顏色,白色毛髮的
顏色要一層一層疊加重色。

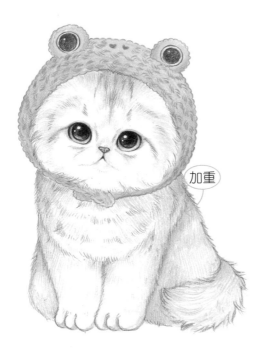

加重

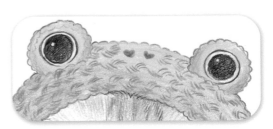

青蛙毛線帽子要用重色加深毛線的輪廓線。

11 用深灰色和黑色繼續疊加貓咪整體的暗部顏色，被遮擋的部位顏色最重，直到畫面整體顏色飽滿。

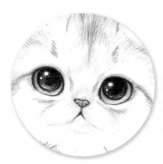

貓咪五官的細節要刻畫出來，像鼻子的細節，會增加畫面的精細感。

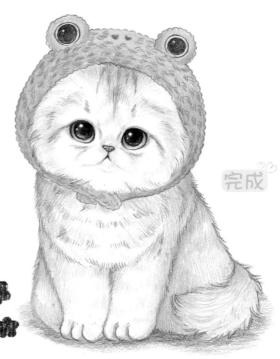

完成

12 最後用普藍色疊加群青色，畫一層淡淡的陰影，讓畫面更加完整。

長毛黃狸花貓

【繪畫小要點】

　　1. 畫一隻躺著的狸花貓，畫出貓咪爪子的細節，再加幾顆裝飾星星豐富畫面。

　　2. 閉著的眼睛用高光筆點上高光，會給畫面加分。

【準備顏色】

 309 中黃　 383 土黃

 314 橙黃　 387 淺褐

 330 肉粉　 329 桃紅

 326 大紅　 378 紅褐

 396 灰　　 397 深灰

 399 黑　　 345 海藍

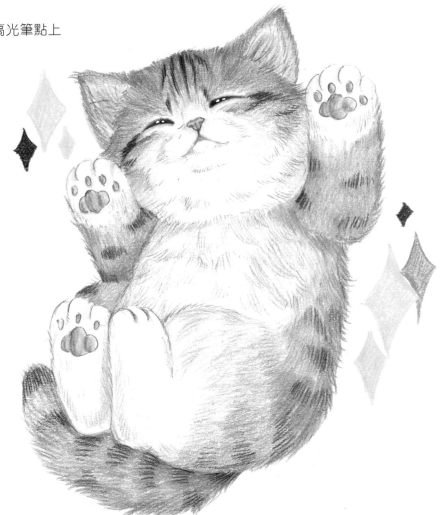

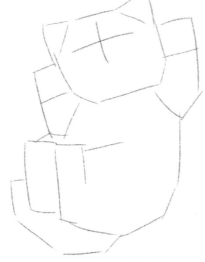

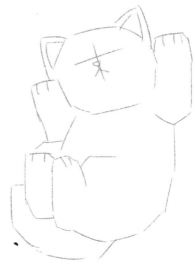

01 先用直線輕輕勾畫出貓咪整體的大致輪廓，定出五官及身體的輔助線，概括出貓咪整體的動態。

02 用短直線繼續概括細節，進一步刻畫貓咪各個部位的輪廓，將線稿整體概括準確。

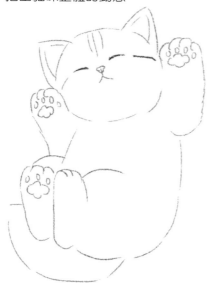

03 貓咪大體輪廓概括好後，開始刻畫細節，畫出貓咪五官的形狀，並畫出花紋的大致位置，以及貓咪四肢和尾巴的細節。

04 貓咪線稿整體畫好後，用橡皮輕輕擦淡線稿，擦掉之前的輔助線，用畫長毛毛髮的線條畫出貓咪毛髮的輪廓線，以及毛茸茸的效果。

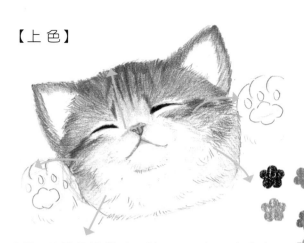

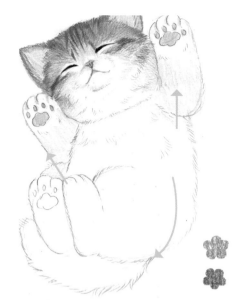

05 用黑色畫貓咪眼睛，用肉粉色畫出鼻子的底色。用橙黃色結合淺褐色畫貓咪頭部毛髮的底色，用灰色畫白色毛髮的暗部顏色。

06 按照上圖的箭頭方向，用淺褐色畫貓咪身體毛髮的走向。用肉粉色畫貓咪的爪子。

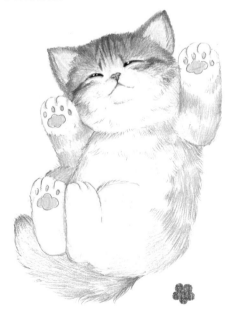

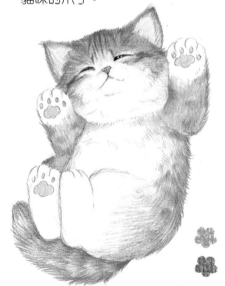

07 用淺褐色畫貓咪身體和尾巴的毛髮暗部顏色，用灰色畫白色毛髮的暗部顏色。

08 繼續用土黃色和淺褐色疊加畫貓咪整體毛髮的暗部顏色，被遮擋的部位顏色最重。

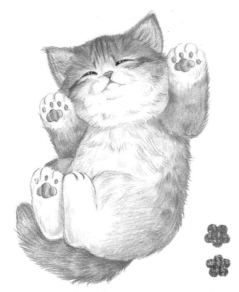

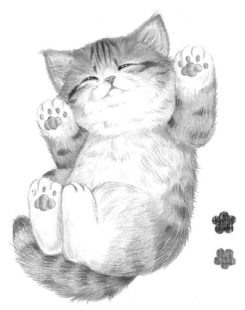

09 用桃紅色畫出貓咪爪子的暗部顏色，
用深灰色畫白色毛髮的暗部顏色。用
桃紅色畫貓咪耳朵的內部顏色。

10 用淺褐色繼續疊加貓咪整體毛髮的
暗部顏色，用紅褐色加重花紋的顏
色，直到畫面顏色飽滿為止。

貓咪閉著的眼睛
用高光筆點出高
光，會讓貓咪看
起來很生動。

繪製貓咪爪子的明暗
關係，刻畫出細節，
增加畫面的精細感。

11 貓咪整體顏色飽滿以後，用中黃
色、海藍色、大紅色畫幾顆四角
星用來裝飾畫面。

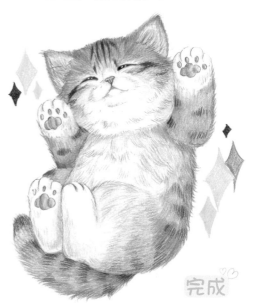

完成

布偶貓

【繪畫小要點】

　　1.布偶貓咪的毛髮非常蓬鬆，尤其是胸前毛髮和尾巴，要畫得非常蓬鬆。

　　2.布偶貓咪都非常漂亮，給它加了一個蝴蝶結，會顯得更加生動。

【準備顏色】

 330 肉粉　 329 桃紅　 327 深紅　 376 熟褐

 345 海藍　 351 深藍　 344 普藍　 341 群青

 396 灰　 397 深灰　 399 黑

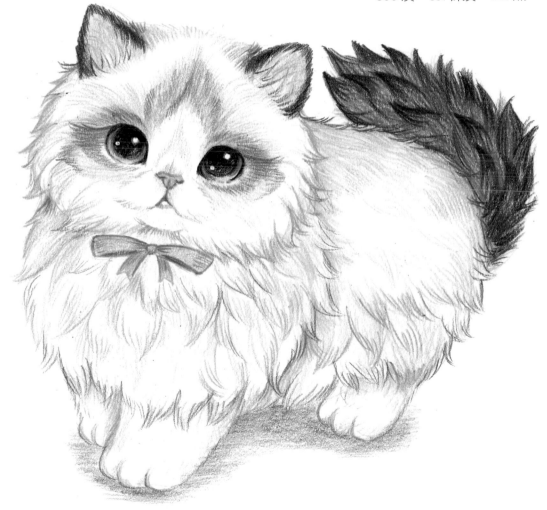

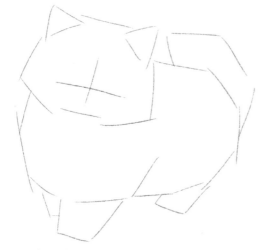

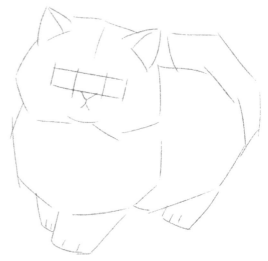

01 先用直線輕輕勾畫出貓咪整體的大致輪廓，定出五官及身體的輔助線，概括出貓咪整體的動態。

02 用短直線繼續概括細節，進一步刻畫貓咪各個部位的輪廓，將線稿整體概括準確。

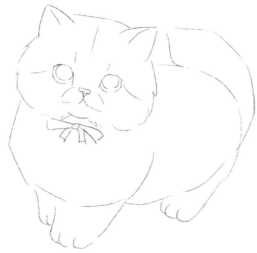

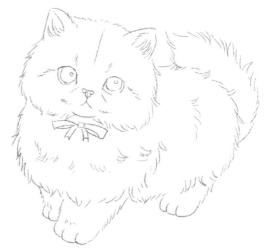

03 貓咪大體輪廓概括好後，開始刻畫細節，畫出貓咪五官的形狀，並畫出花紋的大致位置，以及貓咪四肢和尾巴的細節。

04 貓咪線稿整體畫好後，用橡皮輕輕擦淡線稿，擦掉之前的輔助線，用畫長毛毛髮的線條畫出貓咪毛髮的輪廓線，以及毛茸茸的效果。

【上色】

用黑色和海藍色畫出貓咪眼睛瞳孔的底色，用桃紅色畫出鼻子的底色。

繼續用黑色和深藍色加重瞳孔暗部的顏色，用深紅色加重鼻子的輪廓線。

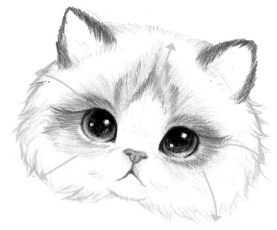

O5 按照上圖的箭頭方向，用深灰色畫出貓咪頭部毛髮的走向，用黑色畫貓咪臉部的花紋和耳朵的毛髮顏色。

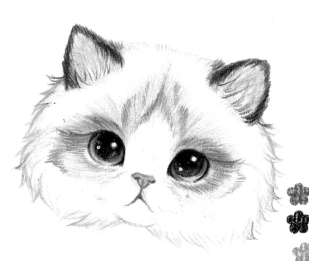

O6 用深灰色繼續畫貓咪頭部毛髮的暗部顏色，用黑色加重耳朵的毛髮顏色，在耳朵裏疊加一點肉粉色。

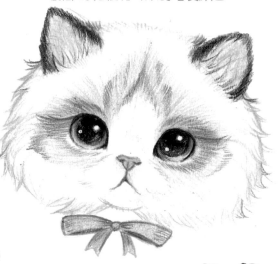

O7 用桃紅色結合深紅色畫貓咪的蝴蝶結。

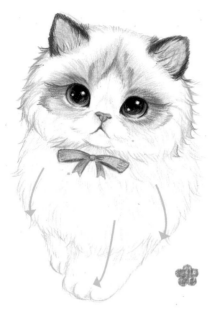

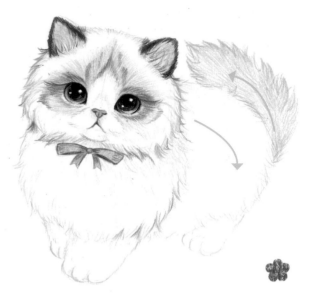

08 按照上圖的箭頭方向，用灰色畫出貓咪身體毛髮的走向，注意長毛毛髮輪廓線的分布要自然。

09 用深灰色加重毛髮輪廓線，畫出貓咪尾巴的毛髮底色。

長毛貓咪的尾巴在鋪完底色後，要按照毛髮長勢，用畫長毛毛髮的輪廓線畫出一撮一撮的毛髮，然後繼續疊加顏色。

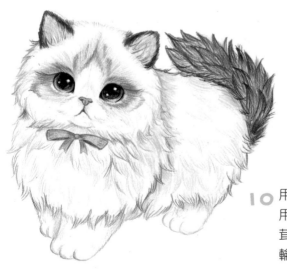

10 用深灰色繼續加深貓咪身體毛髮的暗部顏色，用黑色畫貓咪尾巴的毛髮走向，畫出尾巴毛茸茸的長毛質感，用熟褐色加深貓咪整體毛髮的輪廓線。

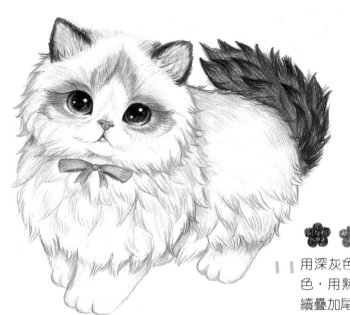

注意貓咪長毛毛髮輪廓線的分布，畫出長毛蓬鬆的感覺。

🌸 🌸 🌸

11 用深灰色繼續加深貓咪整體毛髮的暗部顏色，用熟褐色加深毛髮輪廓線，用黑色繼續疊加尾巴的顏色，直到畫面顏色飽滿。

在兩種不同顏色銜接的時候，加重一點點顏色，線條之間銜接要自然。

🌸 🌸

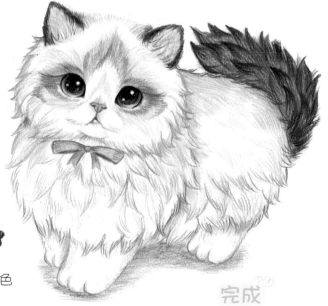

12 整體顏色飽滿以後，用普藍色結合群青色畫一層淡淡的陰影，讓畫面更加完整。

完成

美國卷耳貓

 309 中黃 383 土黃 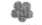 387 淺褐 380 深褐 376 熟褐

 330 肉粉 326 大紅 392 棗紅 378 紅褐 367 深綠

 396 灰 399 黑 341 群青

 344 普藍

【繪畫小要點】

1. 起稿的時候抓住卷耳貓的特點來畫。貓咪毛髮顏色疊加要自然。

2. 貓咪靠枕加了個格子圖案，使畫面不單調。

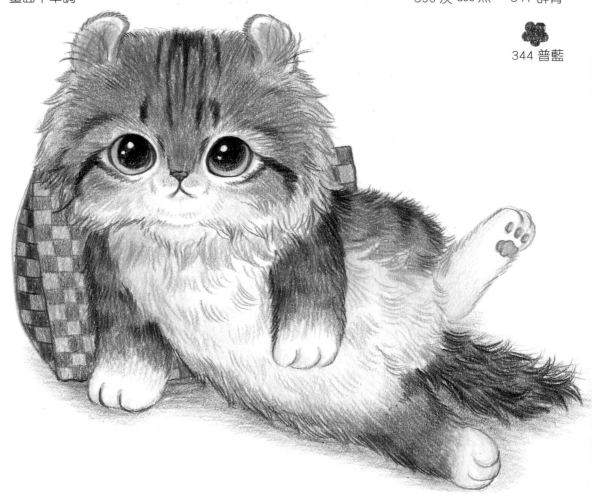

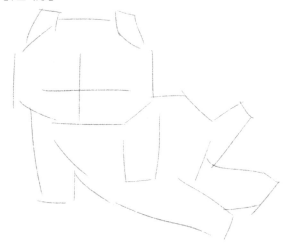

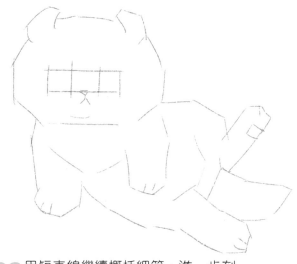

01 先用直線輕輕勾畫出貓咪整體的大致輪廓,定出五官及身體的輔助線,概括出貓咪整體的動態。

02 用短直線繼續概括細節,進一步刻畫貓咪各個部位的輪廓,將線稿整體概括準確。

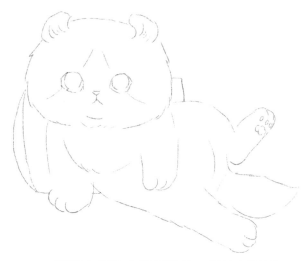

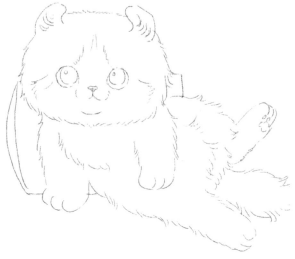

03 貓咪大體輪廓概括好後,開始刻畫細節,畫出貓咪五官的形狀,並畫出花紋的大致位置,以及貓咪四肢和尾巴的細節。

04 貓咪線稿整體畫好後,用橡皮輕輕擦淡線稿,擦掉之前的輔助線,用畫長毛毛髮的線條畫出貓咪毛髮的輪廓線,以及毛茸茸的效果。

【上色】

用黑色和中黃色
畫出貓咪眼睛瞳
孔的底色，用肉
粉色畫出鼻子的
底色。

繼續用黑色和深
綠色加重瞳孔暗
部的顏色，用紅
褐色加重鼻子的
輪廓線。

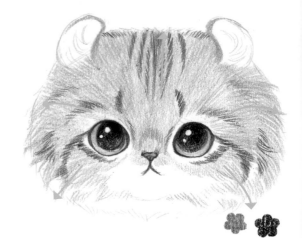

05 按照上圖的箭頭方向，用淺褐色畫
貓咪頭部毛髮的走向，用黑色畫貓
咪頭部花紋的分布。

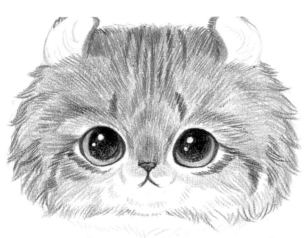

06 用深褐色繼續疊加貓咪頭部毛
髮的暗部顏色，加深長毛毛髮
的輪廓線。

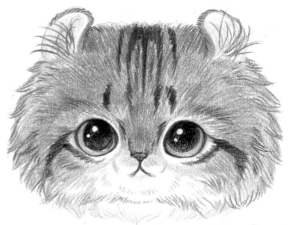

07 繼續用淺褐色疊加深褐色，畫貓咪
頭部的暗部顏色，用黑色加重花紋
的顏色，貓咪耳朵內部用深褐色畫
一撮毛髮。

106

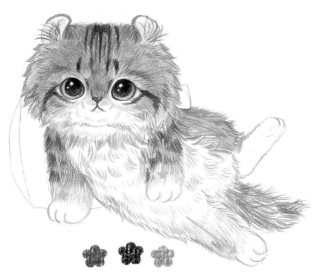

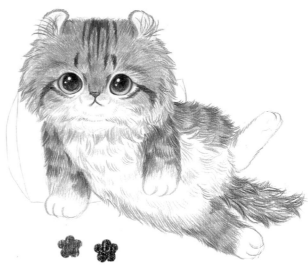

08 按照上圖的箭頭方向，用紅褐色畫出貓咪身體毛髮的走向，用灰色畫白色毛髮的走向，再用黑色畫貓咪四肢的花紋。

09 繼續用紅褐色畫貓咪整體毛髮的暗部顏色，用黑色畫貓咪整體毛髮的花紋，尾巴要畫出蓬鬆的質感。

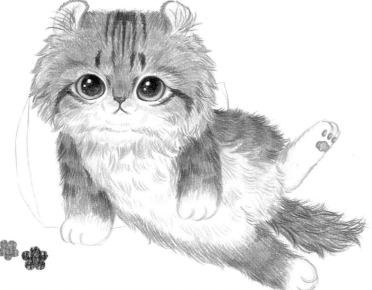

貓咪爪子用肉粉色鋪底色，用棗紅色加深爪子的輪廓線。

10 用淺褐色結合深褐色繼續疊加貓咪整體毛髮的暗部顏色，讓顏色飽滿起來。

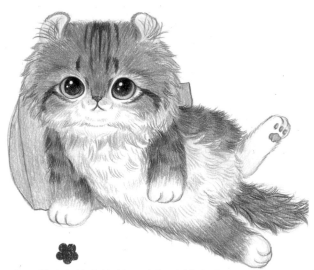

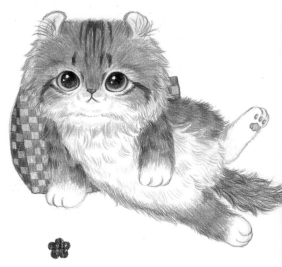

11 貓咪身後的靠墊用大紅色鋪底色。

12 用棗紅色畫靠墊的格子圖案，讓畫面整體不單調。

注意貓咪瞳孔兩種顏色之間的銜接，讓貓咪眼睛更加透亮。

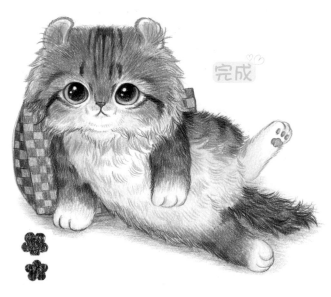

完成

13 畫面整體顏色飽滿後，用普藍色結合群青色畫一層淡淡的陰影，使畫面更加完整。

108

緬因庫恩貓

【準備顏色】

309 中黃　387 淺褐　378 紅褐　376 熟褐　380 深褐

330 肉粉　345 海藍　344 普藍　341 群青

329 桃紅　396 灰　397 深灰　399 黑

367 深綠

【繪畫小要點】

要畫出貓咪蓬鬆的胸部毛髮，注意長毛毛髮輪廓線之間的分布，再加上裝飾的藍葉子，讓畫面不那麼空。

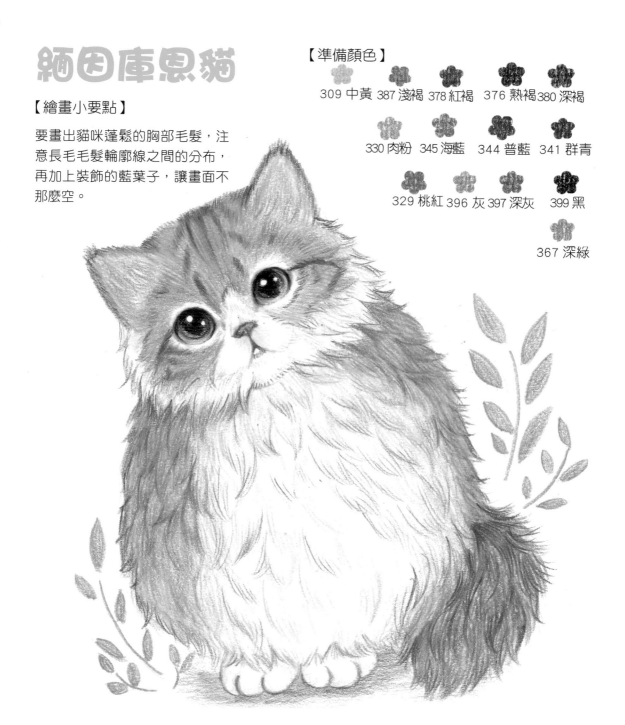

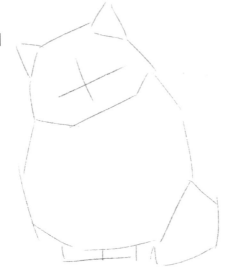

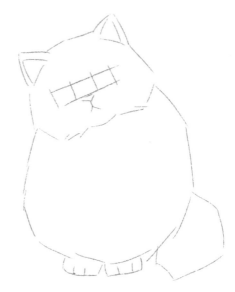

O1 先用直線輕輕勾畫出貓咪整體的大致輪廓，定出五官及身體的輔助線，概括出貓咪整體的動態。

O2 用短直線繼續概括細節，進一步刻畫貓咪各個部位的輪廓，將線稿整體概括準確。

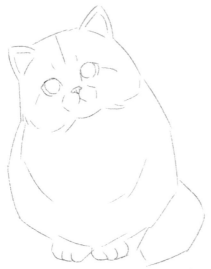

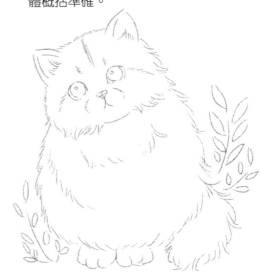

O3 貓咪大體輪廓概括好後，開始刻畫細節，畫出貓咪五官的形狀，並畫出花紋的大致位置，以及貓咪四肢和尾巴的細節。

O4 貓咪線稿整體畫好後，用橡皮輕輕擦淡線稿，擦掉之前的輔助線，用畫長毛毛髮的線條畫出貓咪毛髮的輪廓線，以及毛茸茸的效果。

【上色】

用黑色和中黃色
畫出貓咪眼睛瞳
孔的底色，用桃
紅色畫出鼻子的
底色。

繼續用黑色和深
綠色加重瞳孔暗
部的顏色，用紅
褐色加重鼻子的
輪廓線。

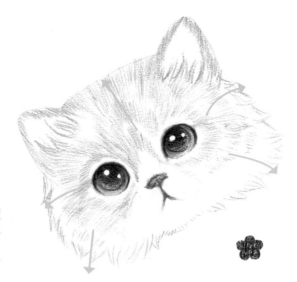

05 按照上圖的箭頭方向，用熟褐色畫
出貓咪頭部毛髮的走向。

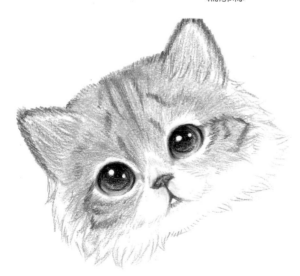

06 用淺褐色繼續疊加貓咪頭部的毛髮顏
色，用熟褐色畫出貓咪頭部花紋的分
布，在耳朵內部疊加一點桃紅色。

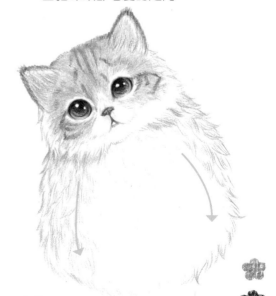

07 按照箭頭的方向，用深褐色畫
貓咪身體毛髮的走向，用灰色
畫白色毛髮的走向。

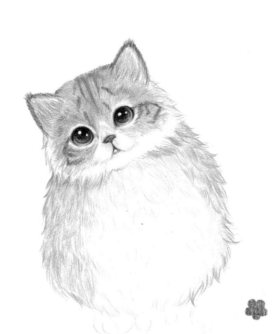

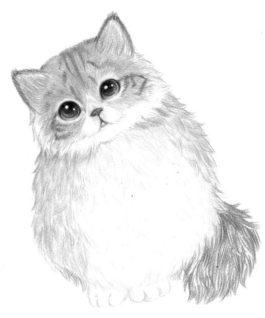

08 用淺褐色繼續疊加貓咪身體毛髮的暗部顏色，注意長毛毛髮的畫法。

09 用深褐色畫貓咪尾巴的毛髮走向，畫出一撮一撮的毛髮輪廓線，並畫出蓬鬆的質感。

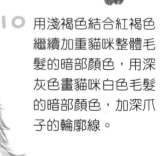

加重

10 用淺褐色結合紅褐色繼續加重貓咪整體毛髮的暗部顏色，用深灰色畫貓咪白色毛髮的暗部顏色，加深爪子的輪廓線。

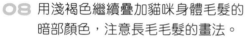

畫白色毛髮時，先淡淡地鋪一層底色，再用深色畫出長毛毛髮的走向，確定好毛髮輪廓線後，再一層層疊加顏色。

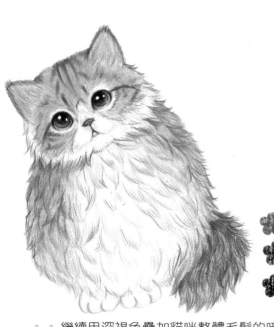

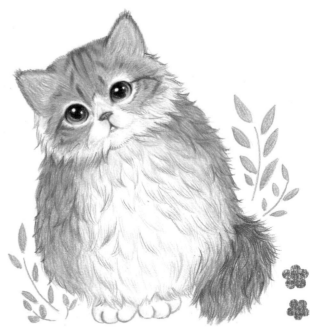

11 繼續用深褐色疊加貓咪整體毛髮的暗部顏色，被遮擋的部位顏色最重，用深灰加深白色毛髮的暗部顏色。

12 用淺褐色疊加貓咪整體毛髮的顏色，讓貓咪整體顏色飽滿起來。再用海藍色畫幾片裝飾葉子，讓畫面豐富一點。

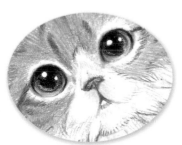

貓咪眼睛周圍一圈白色的毛髮要留出來，注意線條的銜接要自然。

13 貓咪整體顏色飽滿以後，用普藍色結合群青色，畫一層淡淡的陰影，讓畫面更加完整。

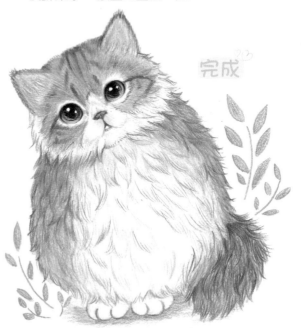

完成

第4章 Q版貓咪

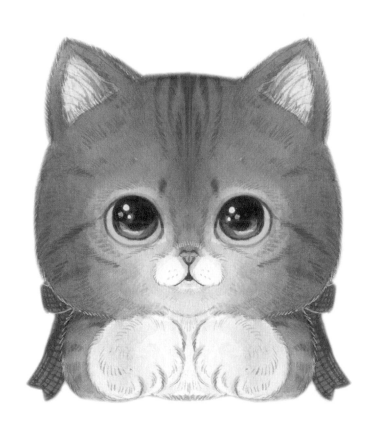

胖胖的小貓寶寶

【繪畫小要點】

在畫白色毛髮的貓咪時，毛髮顏色不要太深，給貓咪寶寶加了件小衣服，讓貓咪更加可愛。

【準備顏色】

329 桃紅　330 肉粉　326 大紅　345 海藍　351 深藍

396 灰　497 深灰　399 黑

344 普藍　341 群青

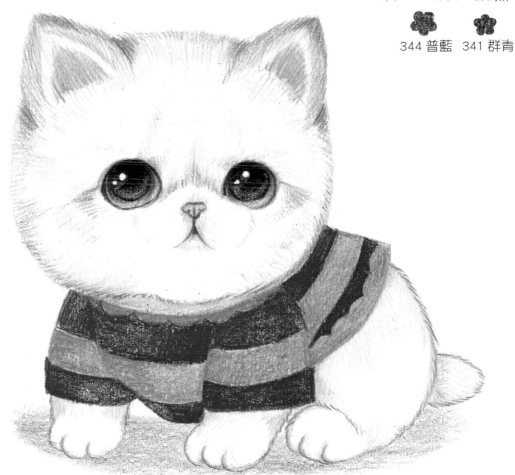

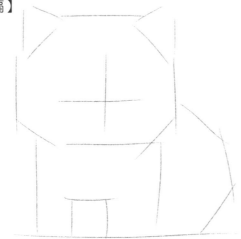

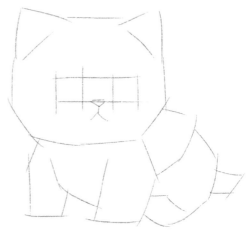

01 先用直線輕輕勾畫出貓咪整體的大致輪廓，定出五官及身體的輔助線，概括出貓咪整體的動態。

02 用短直線繼續概括細節，進一步刻畫貓咪各個部位的輪廓，將線稿整體概括準確。

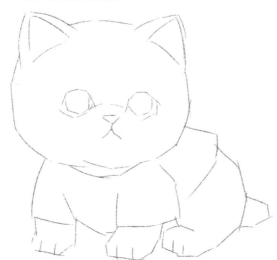

03 貓咪大體輪廓概括好後，開始刻畫細節，畫出貓咪五官的形狀，並畫出貓咪四肢和尾巴的細節，以及貓咪衣服的大致輪廓。

04 貓咪線稿整體畫好後，用橡皮輕輕擦淡線稿，擦掉之前的輔助線，用畫短毛毛髮的線條畫出貓咪毛髮的輪廓線，以及毛茸茸的效果。

【上色】

用黑色和海藍色
畫出貓咪眼睛瞳
孔的底色，用桃
紅色畫出鼻子的
底色。

繼續用黑色加重瞳
孔暗部的顏色，用
大紅色加重鼻子的
輪廓線。

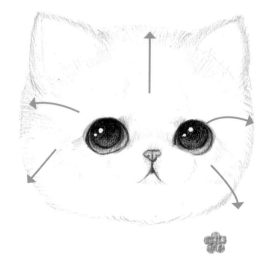

05 按照上圖的箭頭方向，用灰色畫出
貓咪頭部毛髮的走向，白色貓咪的
毛髮線條顏色要淡一點。

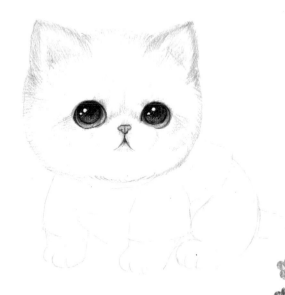

06 用深灰色畫貓咪身體毛髮的走向。
在貓咪耳朵內部疊加一點肉粉色。

07 繼續用灰色加深貓咪整體毛髮的
暗部顏色，注意白色貓咪的毛髮
顏色不要深。

117

08 用大紅色和海藍色畫貓咪衣服的底色。

09 繼續用大紅色和深藍色加深貓咪衣服的暗部顏色,畫出衣服的明暗關係。

完成

貓咪耳朵內部的細節也要刻畫出來,畫出耳朵的厚度,增加立體感。

10 用桃紅色加深貓咪耳朵內部的顏色,用大紅色和深藍色加深衣服的暗部顏色,用深灰色和黑色繼續加深貓咪整體的毛髮顏色,貓咪整體毛髮顏色飽滿後,用普藍色和群青色疊加一層淡淡的陰影。

兔子帽小貓咪

【繪畫小要點】

兔子帽的質感是類似粗毛線的材質，畫的時候注意排線是彎曲的，和貓咪短毛毛髮的排線區分開來。

【準備顏色】

309 中黃　314 橙黃　316 橘黃　370 草綠

330 肉粉　329 桃紅　392 棗紅

396 灰　　397 深灰　　399 黑

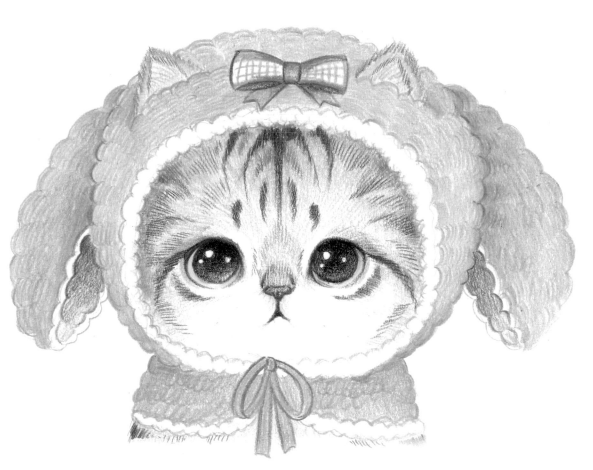

119

O1 先用直線輕輕勾畫出貓咪整體的大致輪廓,定出五官及帽子的輔助線,概括出貓咪整體的輪廓。

O2 用短直線繼續概括細節,進一步刻畫貓咪各個部位的輪廓,畫出帽子大致的形狀,將線稿整體概括準確。

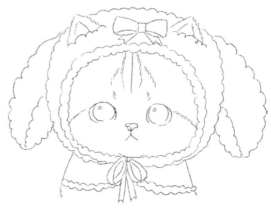

O3 貓咪大體輪廓概括好後,開始刻畫細節,畫出貓咪五官的形狀,並畫出花紋的大致位置,以及貓咪兔子帽子的細節。

O4 貓咪線稿整體畫好後,用橡皮輕輕擦淡線稿,擦掉之前的輔助線,用畫短毛毛髮的線條畫出貓咪毛髮的輪廓線,以及毛茸茸的效果。

【上色】

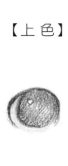

用黑色和中黃色畫出貓咪眼睛瞳孔的底色，用桃紅色畫出鼻子的底色。

繼續用黑色和草綠色加重瞳孔暗部的顏色，用棗紅色加重鼻子的輪廓線。

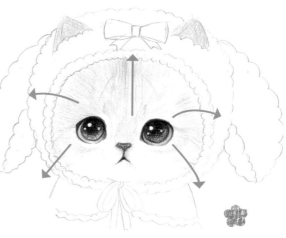

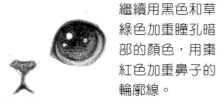

05 按照上圖的箭頭方向，用灰色畫出貓咪頭部毛髮的走向。

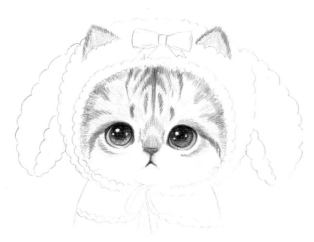

06 用黑色畫貓咪頭部毛髮的花紋分布。

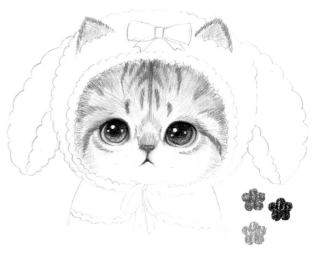

07 用深灰色繼續疊加貓咪毛髮的暗部顏色，用黑色加重花紋的顏色，在耳朵內部疊加一點肉粉色。

08 用中黃色畫貓咪兔子帽的底色，用桃紅色畫蝴蝶結和帽子耳朵的底色。

09 用橙黃色畫帽子的暗部顏色，被遮擋的部位顏色加重，用桃紅色加重畫貓咪的帽子和蝴蝶結。

帽子耳朵根部這個地方顏色加重，還有耳朵內部的粉色也加重，這樣就會有層次感。

10 繼續用橙黃色和橘黃色結合加深畫帽子的暗部顏色。

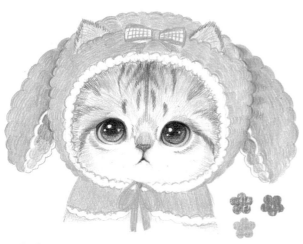

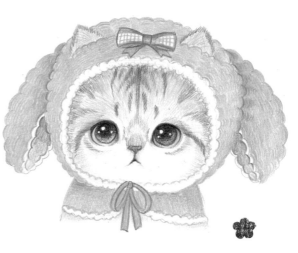

11 用灰色加深貓咪頭部毛髮的暗部顏色，用中黃色和橙黃色繼續結合，加深暗部顏色。

12 用棗紅色加深帽子上蝴蝶結的輪廓線。

刻畫出蝴蝶結的細節。

完成♡

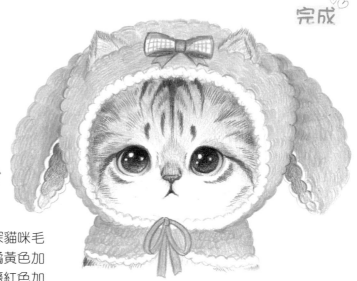

13 最後繼續用深灰色和黑色加深貓咪毛髮的暗部顏色，用橙黃色和橘黃色加深兔子帽的暗部顏色，再用棗紅色加重蝴蝶結的輪廓線。

發呆的波斯貓

【繪畫小要點】

抓住波斯貓五官特點來畫，靠枕加了格子圖案，如果是純色的靠枕，畫面就比較單調了。

【準備顏色】

 309 中黃 376 熟褐

 330 肉粉 314 橙黃

 396 灰 397 深灰

 345 海藍 399 黑

 344 普藍 341 群青

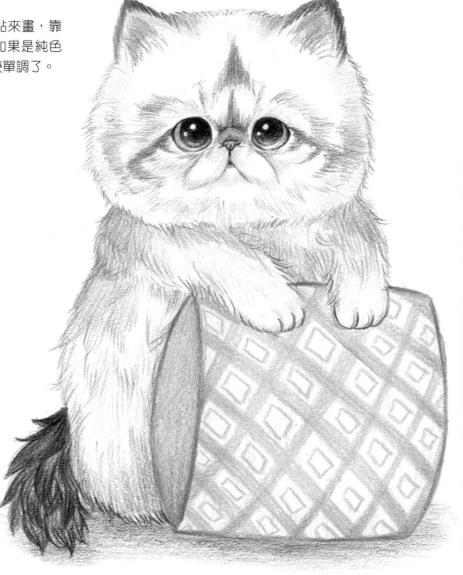

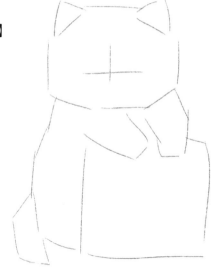

01 先用直線輕輕勾畫出貓咪整體的大致輪廓，定出五官及身體的輔助線，概括出貓咪整體的動態。

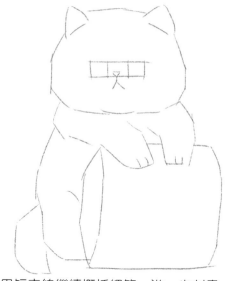

02 用短直線繼續概括細節，進一步刻畫貓咪各個部位的輪廓，將線稿整體概括準確。

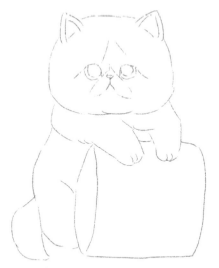

03 貓咪大體輪廓概括好後，開始刻畫細節，畫出貓咪五官的形狀，並畫出花紋的大致位置，以及貓咪四肢和尾巴的細節。

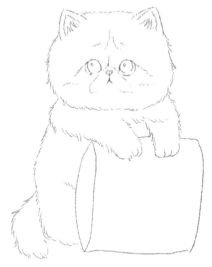

04 貓咪線稿整體畫好後，用橡皮輕輕擦淡線稿，擦掉之前的輔助線，用畫長毛毛髮的線條畫出貓咪毛髮的輪廓線，以及毛茸茸的效果。

【上色】

用黑色和海藍色畫出貓咪眼睛瞳孔的底色，用肉粉色畫出鼻子的底色。

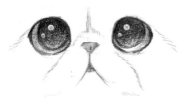

繼續用黑色和海藍色加重瞳孔暗部的顏色。

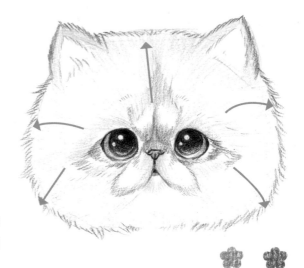

05 按照上圖的箭頭方向，用灰色畫出貓咪頭部毛髮的走向，用深灰色畫貓咪臉上的花紋，顏色不要太深。

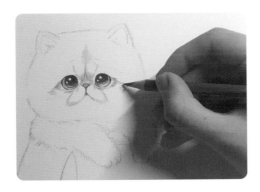

貓咪臉上的深色毛髮和淺色毛髮之間的銜接要一層一層疊加，深色毛髮不要畫得太重。

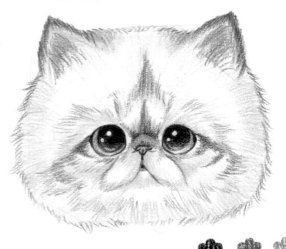

06 用深灰色和黑色繼續疊加貓咪頭部毛髮的暗部顏色，在耳朵內部疊加一點肉粉色。

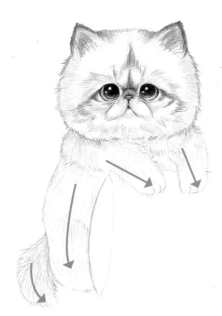

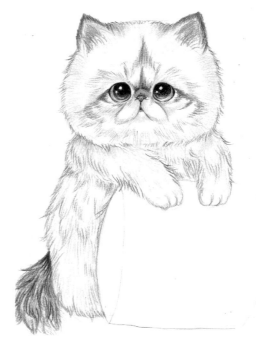

07 按照上圖的箭頭方向，用灰色畫出貓咪身體毛髮的走向。

08 用深灰色繼續疊加貓咪身體毛髮的暗部顏色，用熟褐色加深貓咪整體毛髮的長毛輪廓線，用深灰色和黑色畫貓咪的尾巴，並畫出蓬鬆的質感。

09 用中黃色畫靠枕的底色，並畫出靠枕的圖案。

給靠枕加上這種圖案，會讓畫面更加豐富。

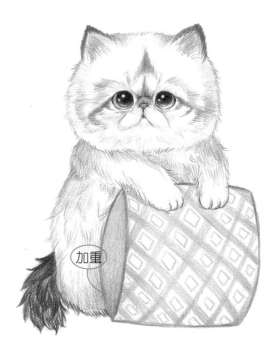

為貓咪尾巴先鋪底色,再用深色畫長毛毛髮的輪廓線,用黑色加重暗部顏色,再疊加顏色。

10 用深灰色繼續加深貓咪整體毛髮的暗部顏色,用黑色加重貓咪尾巴的暗部顏色,畫出長毛毛髮一撮一撮的質感。用橙黃色加深靠墊的暗部顏色。

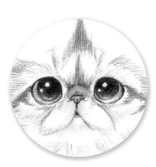

將貓咪五官的細節刻畫出來,畫出鼻子、嘴巴的立體感。

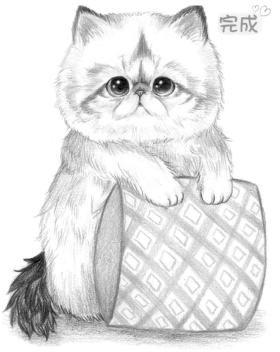

11 貓咪整體顏色飽滿以後,用普藍色和群青色疊加畫一層淡淡的陰影。

活潑的狸花貓

309 中黃　383 土黃　314 橙黃

316 橘黃　378 紅褐　330 肉粉　329 桃紅　380 深褐

370 草綠　367 深綠　354 天藍　397 深灰　399 黑

【繪畫小要點】

　　1.貓咪的眼睛一定要畫得圓圓的，顯得貓咪很可愛，黃色貓咪的毛髮顏色需要疊加一層飽和度低的顏色，顏色不要太鮮艷。

　　2.加了幾朵雲彩後豐富了畫面，大家還可以加點彩虹，讓畫面更生動。

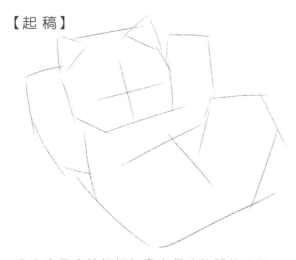

01 先用直線輕輕勾畫出貓咪整體的大致輪廓，定出五官及身體的輔助線，概括出貓咪整體的動態。

02 用短直線繼續概括細節，進一步刻畫貓咪各個部位的輪廓，將線稿整體概括準確。

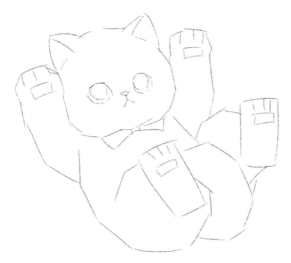

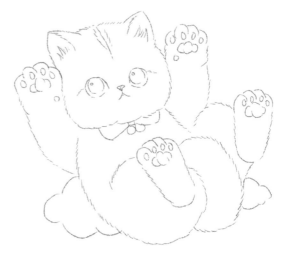

03 貓咪大體輪廓概括好後，開始刻畫細節，畫出貓咪五官的形狀，並畫出花紋的大致位置，以及貓咪四肢和尾巴的細節。

04 貓咪線稿整體畫好後，用橡皮輕輕擦淡線稿，擦掉之前的輔助線，用畫短毛毛髮的線條畫出貓咪毛髮的輪廓線，以及毛茸茸的效果。

【上色】

 用黑色和中黃色畫出貓咪眼睛瞳孔的底色，用桃紅色畫出鼻子的底色。

 繼續用黑色和橙黃色加重瞳孔暗部的顏色。

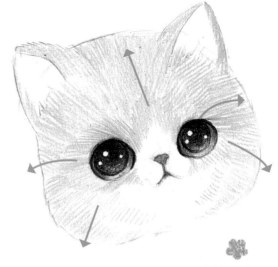

05 按照上圖的箭頭方向，用土黃色畫出貓咪頭部毛髮的走向，白色毛髮的位置要留出來。

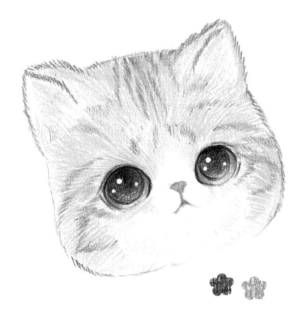

06 用紅褐色畫貓咪頭部毛髮的花紋分布。在耳朵內部疊加一點肉粉色。

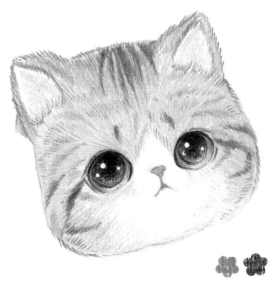

07 用橙黃色繼續疊加貓咪頭部毛髮的暗部顏色，用紅褐色加深花紋的顏色。

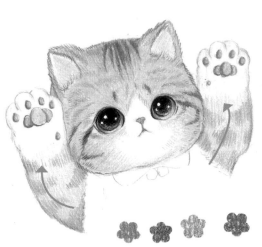

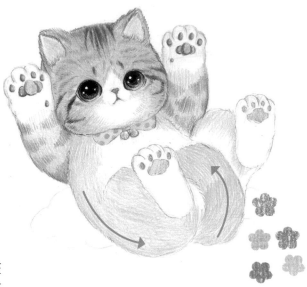

08 按照上圖的箭頭方向，用橙黃色畫貓咪四肢的毛髮底色，用橘黃色畫四肢的花紋，用肉粉色結合桃紅色畫貓咪的爪子。

09 用中黃色和橙黃色按照箭頭方向畫貓咪身體毛髮的走向，用肉粉色畫爪子底色，用草綠色和深綠色畫貓咪領結的顏色。

注意貓咪爪子的細節，畫出明暗關係。

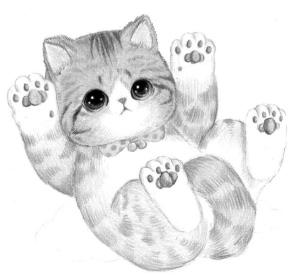

先鋪底色，再用深色畫花紋，這樣一層一層疊加。

10 用橙黃色畫貓咪身體毛髮的花紋。

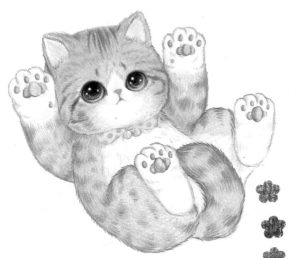

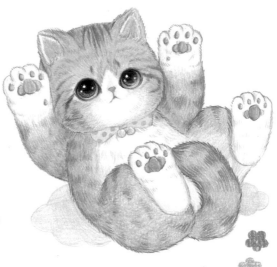

| | 用橘黃色和紅褐色繼續加重貓咪整體毛髮的花紋和毛髮輪廓線,用深灰色畫白色毛髮的暗部顏色。

| 2 用橙黃色畫貓咪整體的暗部顏色,貓咪整體毛髮顏色飽滿以後,用天藍色畫幾朵雲彩作為裝飾。

刻畫貓咪耳朵內部的細節,畫出耳朵的厚度。

完成

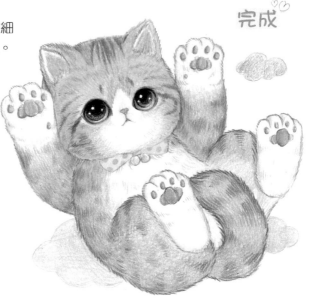

加一個蝴蝶結,增加畫面趣味性。

| 3 加上幾朵雲彩,增加畫面的生動性,讓畫面更飽滿。

可愛的貓咪母子

【繪畫小要點】

起稿的時候注意將貓咪之間的特點區
分出來，貓咪寶寶和成年貓咪的五官
比例區別很大。畫的時候要畫出貓咪
母子之間的互動。

【準備顏色】

309 中黃　330 肉粉　329 桃紅　327 深紅　392 棗紅

370 草綠　396 灰　397 深灰　399 黑

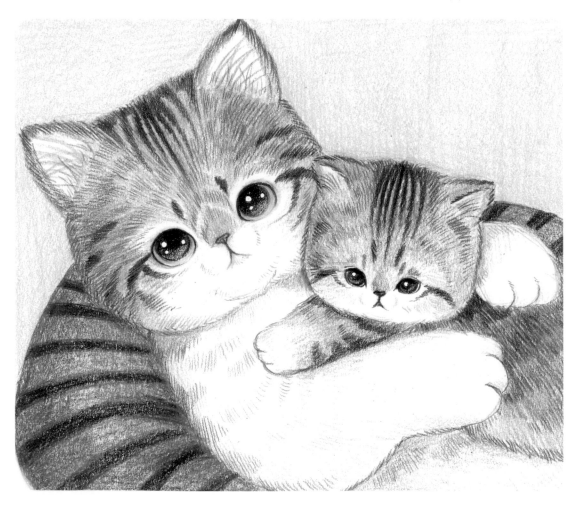

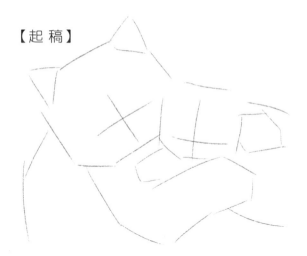 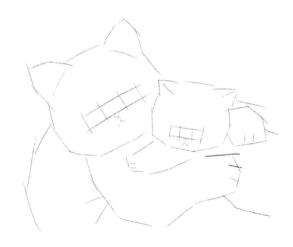

O1 先用直線輕輕勾畫出貓咪母子整體的大致輪廓，定出五官及身體的輔助線，概括出貓咪整體的動態。

O2 用短直線繼續概括細節，進一步刻畫貓咪各個部位的輪廓，將線稿整體概括準確。

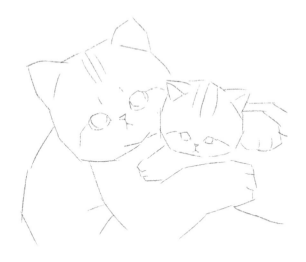 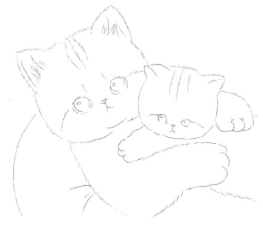

O3 貓咪大體輪廓概括好後，開始刻畫細節，畫出貓咪母子五官的形狀，並畫出花紋的大致位置。

O4 貓咪線稿整體畫好後，用橡皮輕輕擦淡線稿，擦掉之前的輔助線，用畫短毛毛髮的線條畫出貓咪母子毛髮的輪廓線，並畫出毛茸茸的效果。

用黑色和草綠色畫出貓咪眼睛瞳孔的底色,用肉粉色畫出鼻子的底色。

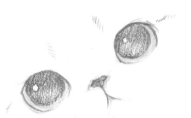

繼續用黑色和中黃色加重瞳孔暗部的顏色,用黑色加重鼻子的輪廓線。

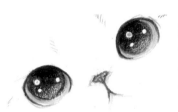

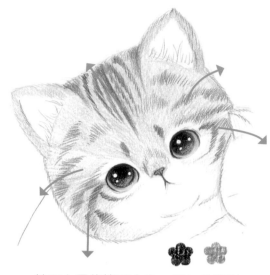

05 按照上圖的箭頭方向,用灰色畫出貓咪頭部毛髮的走向,用黑色畫貓咪頭部毛髮的花紋。

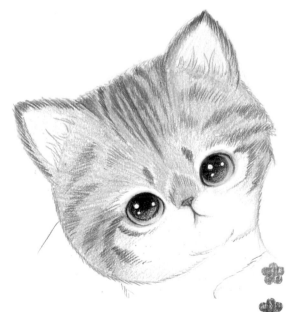

06 用灰色和深灰色疊加畫貓咪頭部毛髮的暗部顏色。

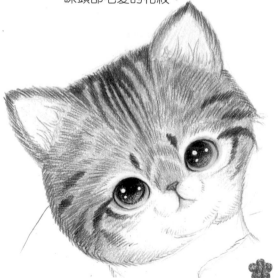

07 用深灰色繼續疊加貓咪頭部的暗部顏色,用黑色加深貓咪頭部花紋的顏色。

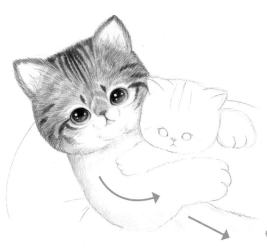

刻畫出貓咪寶寶的眼睛細節，用
高光筆點出眼睛的高光。

08 按照上圖的箭頭方向，用灰色畫
出貓咪身體毛髮的走向。

09 用黑色畫貓咪寶寶的顏色，
用桃紅色畫鼻子的底色，並
用黑色勾畫鼻子的輪廓線。

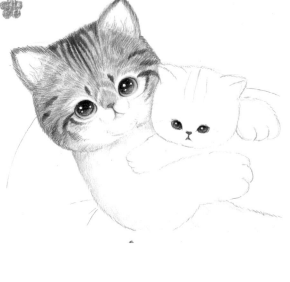

10 用深灰色畫貓咪寶寶整體毛髮的
走向。

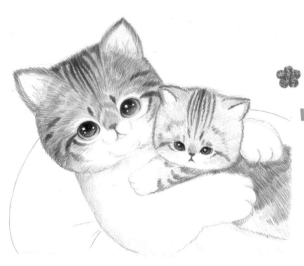

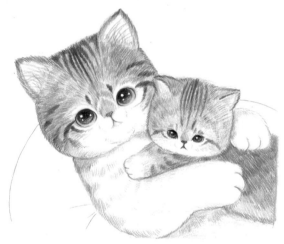

11 繼續用深灰色畫貓咪寶寶整體毛髮的暗部
顏色，用黑色畫貓咪寶寶整體的花紋。

12 用深灰色和黑色結合畫貓咪母子整體毛
髮的暗部顏色，貓咪寶寶身體毛髮的顏
色加重。

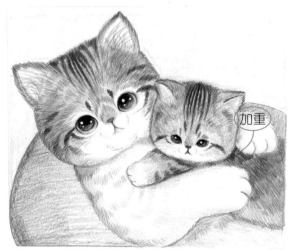

加重

13 用黑色加深貓咪母子的花紋和毛髮輪
廓線，再用桃紅色畫貓咪的靠墊底
色，並用中黃色畫背景的底色。

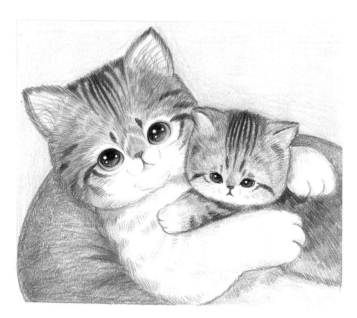

14 用灰色繼續加深貓咪母子的毛髮暗部顏色，用桃紅色畫靠枕的暗部顏色，畫出靠枕的明暗關係。

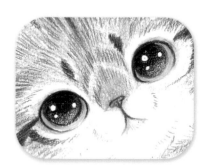

貓咪五官的細節要刻畫出來，注意毛髮排線要自然。

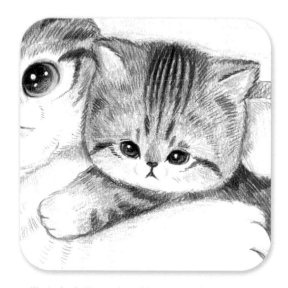

貓咪寶寶的眼睛比較小，注意和貓咪媽媽的五官比例的不同，要畫出可愛的樣子。

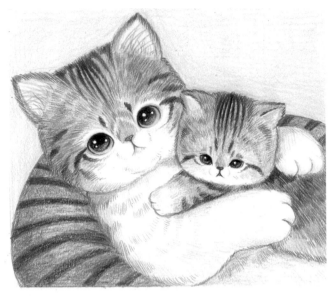

15 繼續用深灰色和黑色加深貓咪整體毛髮的顏色，用深紅色加深靠枕的暗部顏色，用棗紅色畫靠枕的條紋圖案。

先鋪抱枕底色，再加重暗部顏色，明暗關係出來後，加上花紋顏色。

完成

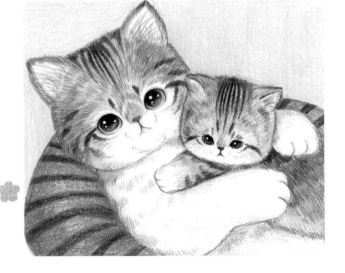

16 貓咪整體毛髮顏色飽滿以後，用中黃色加深背景的暗部顏色，貓咪附近的背景顏色最重。

乖巧的黑白花貓

【繪畫小要點】

畫了一隻捂著臉歪著頭的貓咪，
背景用了幾何圖案，顯得畫面不
單調。

【準備顏色】

 309 中黃　314 橙黃　330 肉粉　329 桃紅

 345 海藍　　397 深灰　　399 黑

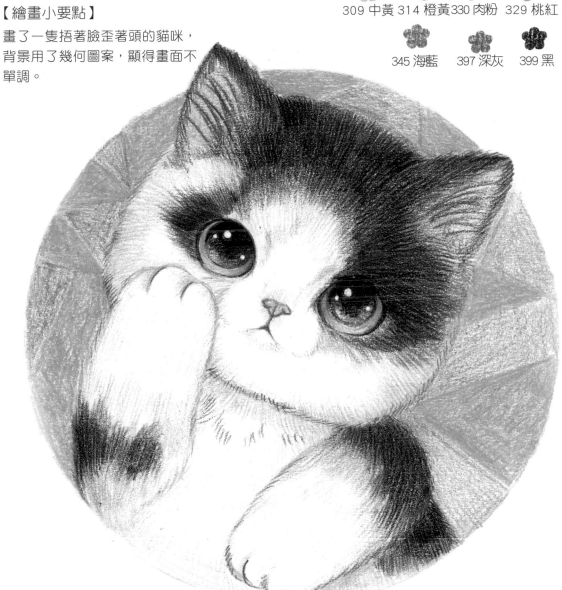

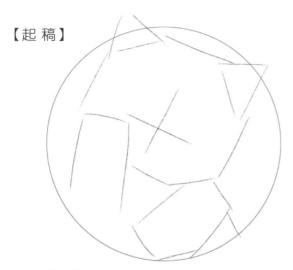

01 先用直線輕輕勾畫出貓咪整體的大致輪廓,定出五官及身體的輔助線,概括出貓咪整體的動態。

02 用短直線繼續概括細節,進一步刻畫貓咪各個部位的輪廓,將線稿整體概括準確。

03 貓咪大體輪廓概括好後,開始刻畫細節,並畫出貓咪五官的形狀。

04 貓咪線稿整體畫好後,用橡皮輕輕擦淡線稿,擦掉之前的輔助線,用畫短毛毛髮的線條畫出貓咪毛髮的輪廓線,並畫出毛茸茸的效果。

用黑色和中黃色
畫出貓咪眼睛瞳
孔的底色，用桃
紅色畫出鼻子的
底色。

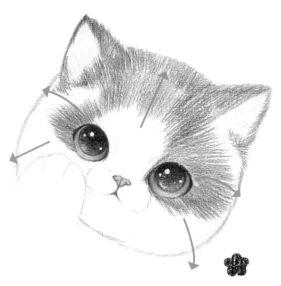

繼續用黑色和橙
黃色加重瞳孔暗
部的顏色，用桃
紅色加重鼻子的
輪廓線。

05 按照上圖的箭頭方向，用黑色畫出
貓咪頭部毛髮的走向。

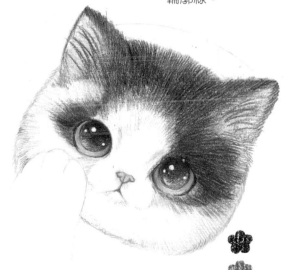

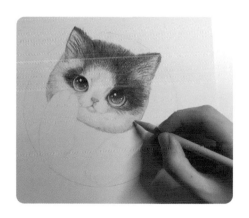

白色毛髮要一層一層疊加顏色，顏色
不要畫得過重。

06 用黑色繼續加重貓咪頭部毛髮
的暗部顏色，用深灰色畫白色
毛髮的暗部顏色。

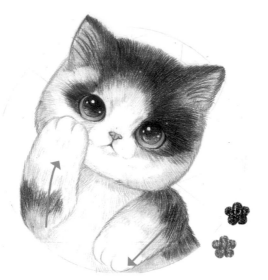

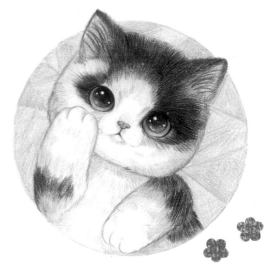

07 按照上圖的箭頭方向，用黑色和深灰色畫出貓咪身體毛髮的走向。

08 用桃紅色和海藍色畫貓咪的圓形背景色。

在貓咪耳朵內部加幾撮毛髮，畫出耳朵細節。

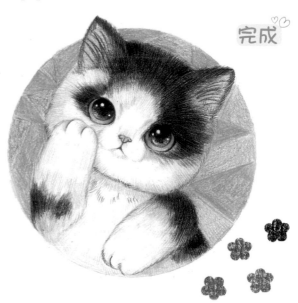

完成

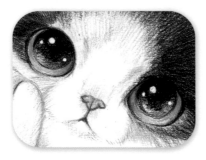

貓咪眼睛用高光筆點出高光，讓眼睛生動起來。

09 用黑色結合深灰色畫貓咪整體毛髮的顏色，貓咪整體毛髮顏色飽滿後，用桃紅色和海藍色加深背景色，這樣貓咪就畫好了。

萌萌的英國短毛貓

【準備顏色】

【繪畫小要點】

　　1. 這隻貓咪張著嘴，舉著爪子，又加了個飯兜，使畫面生動可愛。

　　2. 本例採用了圓形背景，加了幾朵小花，讓畫面更加飽滿。

 309 中黃 314 橙黃 330 肉粉 326 大紅 339 淺紫

370 草綠　367 深綠　354 天藍　345 海藍

395 淺灰　　396 灰　　397 深灰　　399 黑

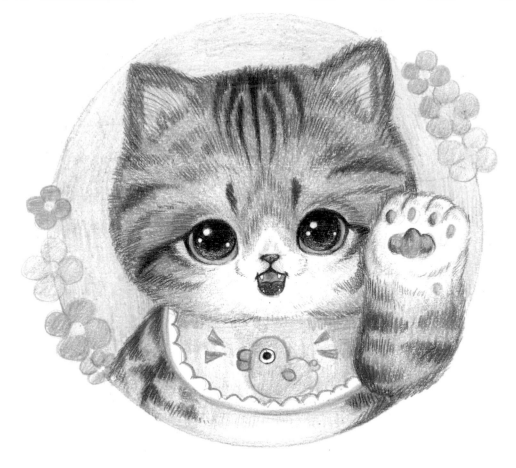

01 先用直線輕輕勾畫出貓咪整體的大致輪廓，定出五官及身體的輔助線，概括出貓咪整體的動態。

02 用短直線繼續概括細節，進一步刻畫貓咪各個部位的輪廓，將線稿整體概括準確。

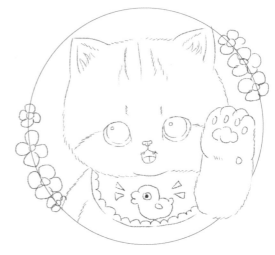

03 貓咪大體輪廓概括好後，開始刻畫細節，畫出貓咪五官的形狀，並畫出花紋的大致位置，以及背景的裝飾。

04 貓咪線稿整體畫好後，用橡皮輕輕擦淡線稿，擦掉之前的輔助線，用畫短毛毛髮的線條畫出貓咪毛髮的輪廓線，以及毛茸茸的效果。

用黑色和中黃色畫出貓咪眼睛瞳孔的底色，用肉粉色畫出鼻子的底色，用大紅色畫舌頭。

繼續用黑色和深綠色加重瞳孔暗部的顏色，用大紅色加重鼻子和舌頭的顏色。

05 按照上圖的箭頭方向，用灰色畫出貓咪頭部毛髮的走向。

06 用黑色畫貓咪頭部毛髮的花紋，注意花紋的分布。

07 用深灰色和黑色畫貓咪頭部毛髮的暗部顏色，在耳朵內部疊加肉粉色。

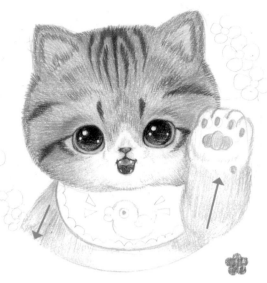

08 用深灰色結合黑色繼續疊加貓咪
頭部毛髮的暗部顏色。

09 按照箭頭的方向，用灰色畫貓咪身體
毛髮的走向，用肉粉色畫貓咪爪子的
底色。

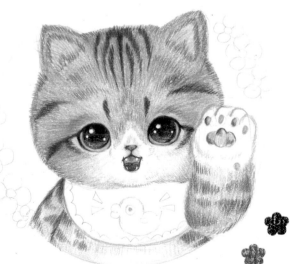

10 用深灰色繼續加深貓咪身體毛髮的暗部
顏色，用黑色畫貓咪身體花紋的顏色，
為爪子加點黑色。

將貓咪爪子的細節畫出來，短毛
貓咪的花紋排線銜接要自然。

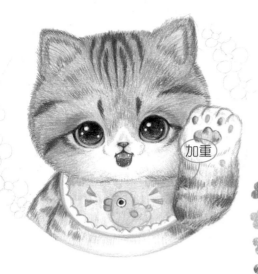

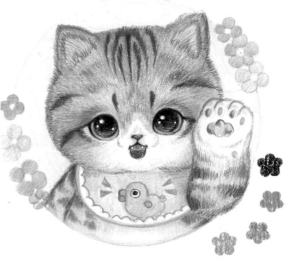

11 用天藍色、海藍色、橙黃色、
中黃色畫貓咪的飯兜。

12 用橙黃色、海藍色、淺紫色畫背景的
裝飾小花，用肉粉色畫背景色，用黑
色加深貓咪整體毛髮的輪廓線。

張嘴的貓咪用高光
筆畫兩顆牙齒，增
加貓咪的可愛感。

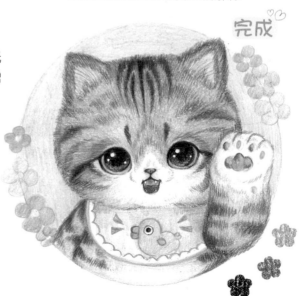

將貓咪飯兜的圖案細節畫出來。

13 用深灰色和黑色繼續疊加貓咪的整體毛髮顏
色，直到畫面顏色飽滿為止，最後用肉粉色
加深一下背景色。

149

漂亮的布偶貓

【準備顏色】

309 中黃　314 橙黃　330 肉粉　329 桃紅　392 棗紅

339 淺紫　337 深紫　337 深紫　345 海藍　351 深藍

396 灰　397 深灰　399 黑

【繪畫小要點】

畫出布偶貓咪漂亮的藍眼睛，還有貓咪胸部的毛髮很蓬鬆，用畫長毛毛髮的畫法畫出一撮一撮毛髮輪廓線。背景畫一些裝飾的心形，增加畫面的可愛感。

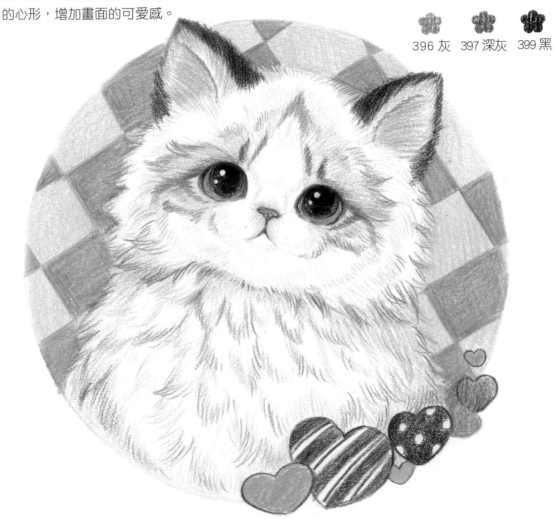

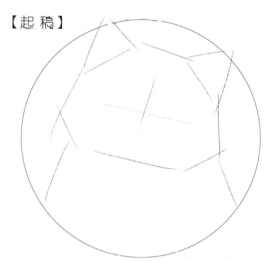

01 先用直線輕輕勾畫出貓咪整體的大致輪廓，定出五官及身體的輔助線，概括出貓咪整體的動態。

02 用短直線繼續概括細節，進一步刻畫貓咪各個部位的輪廓，將線稿整體概括準確。

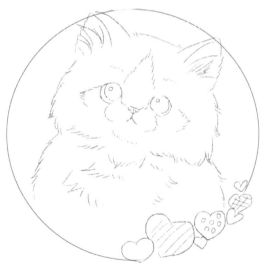

03 貓咪大體輪廓概括好後，開始刻畫細節，畫出貓咪五官的形狀，並畫出花紋的大致位置，以及背景的裝飾心型。

04 貓咪線稿整體畫好後，用橡皮輕輕擦淡線稿，擦掉之前的輔助線，用畫長毛毛髮的線條畫出貓咪毛髮的輪廓線，以及毛茸茸的效果。

【上色】

用黑色和海藍色畫出貓咪眼睛瞳孔的底色,用桃紅色畫出鼻子的底色。

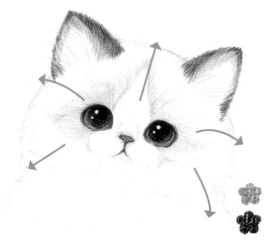

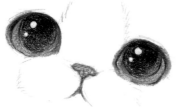

繼續用黑色和深藍色加重瞳孔暗部的顏色,用棗紅色加重鼻子的輪廓線。

05 按照箭頭的方向,用灰色畫貓咪頭部毛髮的走向,用黑色畫貓咪耳朵的毛髮。

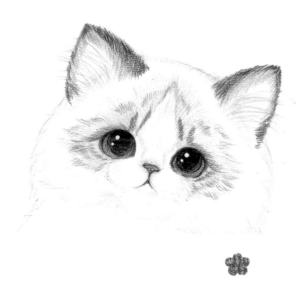

06 用深灰色畫貓咪臉部的花紋,注意顏色不要太深。

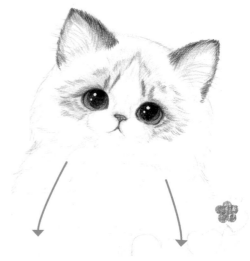

07 按照箭頭的方向,用灰色畫貓咪身體毛髮的走向,白色毛髮的顏色不要太深。

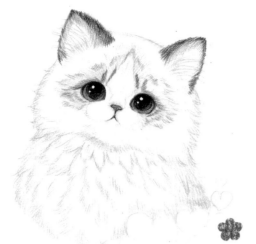

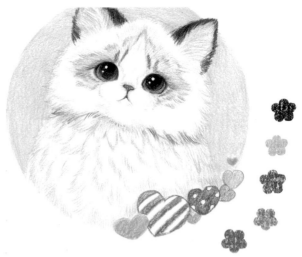

O8 用深灰色畫貓咪身體毛髮的走向，畫出一撮一撮的毛髮輪廓線。

O9 用黑色加深貓咪整體毛髮的輪廓線，脖子下面加深一點。用中黃色畫背景色，用深藍色、淺紫色、桃紅色畫裝飾的心形。

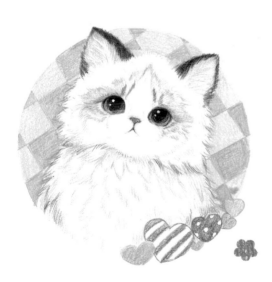

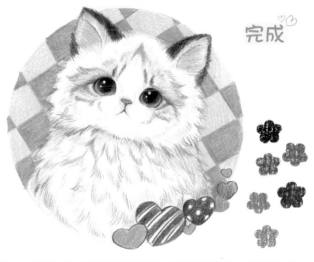

完成

1O 用橙黃色畫貓咪背景的格子圖案。

11 用黑色加深貓咪整體的毛髮輪廓線，用深灰色加深臉部的花紋，在耳朵內部疊加一點桃紅色。用橙黃色加深背景色，再用深綠色和深紫色畫裝飾心形，直到畫面整體完整。

153

附錄　貓咪插畫

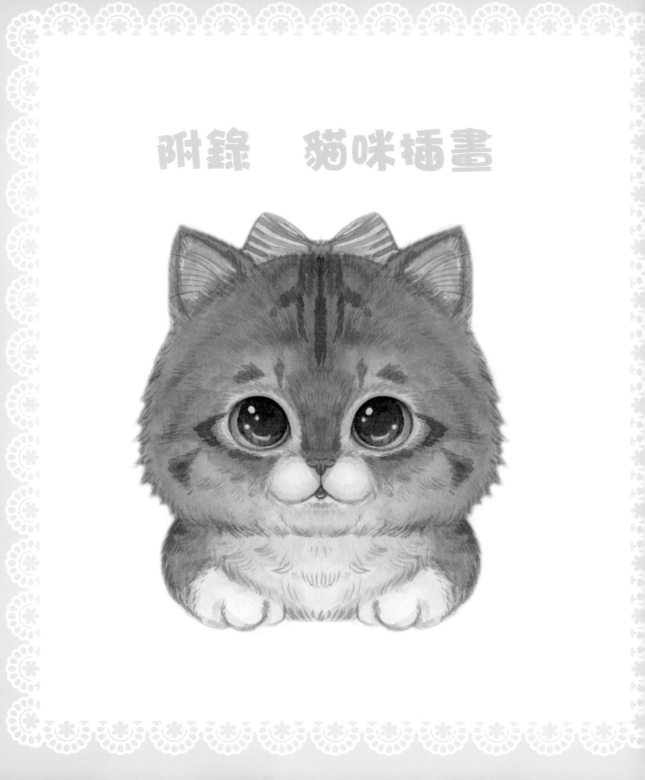

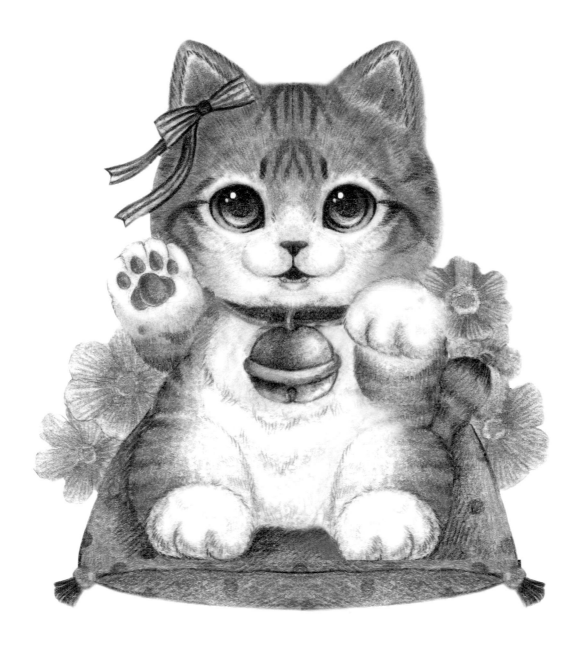

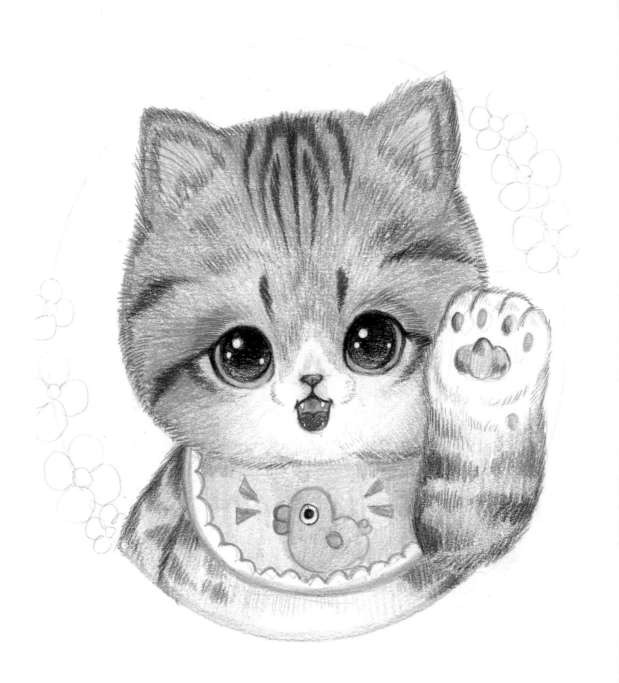